手机摄影技巧 150 例

雷剑 编著

清华大学出版社
北京

内容简介

看着朋友圈以及各大图片分享平台琳琅满目的手机摄影作品，很多人希望自己也可以用手机拍摄出精彩的作品。本书内容涵盖手机摄影从前期到后期的150个技法，涉及手机拍摄基础、构图、用光技法以及人像、美食、旅拍等专题。本书特别适合手机摄影爱好者使用，能够让手机摄影爱好者看过技巧就会用，用了技巧就能提高。

本书封面贴有清华大学出版社防伪标签，无标签者不得销售。
版权所有，侵权必究。举报：010-62782989，beiqinquan@tup.tsinghua.edu.cn。

图书在版编目（CIP）数据

手机摄影技巧150例/雷剑编著.——北京：清华大学出版社，2018（2023.8 重印）
ISBN 978-7-302-49336-5

Ⅰ.①手… Ⅱ.①雷… Ⅲ.①移动电话机-摄影技术.
Ⅳ.①J41②TN929.53
中国版本图书馆CIP数据核字（2018）第004233号

责任编辑：陈绿春
封面设计：潘国文
责任校对：徐俊伟
责任印制：丛怀宇

出版发行：清华大学出版社
 网　　址：http://www.tup.com.cn，http://www.wqbook.com
 地　　址：北京清华大学学研大厦A座　　邮　　编：100084
 社 总 机：010-83470000　　邮　　购：010-62786544
 投稿与读者服务：010-62776969，c-service@tup.tsinghua.edu.cn
 质量反馈：010-62772015，zhiliang@tup.tsinghua.edu.cn
印 装 者：北京博海升彩色印刷有限公司
经　　销：全国新华书店
开　　本：144mm×212mm　　印　　张：6.5　　字　　数：229千字
版　　次：2018年5月第1版　　印　　次：2023年8月第7次印刷
定　　价：59.00元

产品编号：071832-01

前　言

随着手机产业的迅速发展，手机拍摄功能也日渐强大，越来越多的人开始使用手机拍照。看到朋友圈或者一些图片分享平台中琳琅满目的手机摄影作品，很多人心中不免产生这样的疑问：都是用手机拍摄，为何我拍不出如此惊艳的照片？差在哪里？其实差就差在不了解手机的拍摄技法。

本书通过让各位了解手机摄影的本质以明确拍摄思路；通过对优秀作品的评判方式明确手机摄影进步方式。以简单易学的拍摄技法，让各位快速掌握手机摄影的拍摄基础，再通过对构图、用光、色彩的相关技法的介绍，强化手机拍摄能力。最后介绍人像、美食静物、旅拍、街拍以及后期的专题技法。以拍摄技法为核心，让每一位手机摄影初学者一步一个脚印，循序渐进地学习手机摄影。

全书从前期到后期共包含150种拍摄技法，既然是拍摄技法，就需要读者将各个技法运用到实际拍摄中，在实践中去体验各个技法起到的作用，久而久之，便也能拍出手机摄影大片。另外，该书也可以作为手机摄影技法手册来使用。遇到哪里不知道怎么拍了，例如不知道阴天怎么拍，霾天怎么拍，可以在书中查找相关内容，将拍摄技法拿来就用，迅速拍出佳作。

在该书的编写过程中，收到了来自全国各地手机摄友发来的优秀作品，在此也感谢他们为本书做出的卓越贡献，他们是：仁泠、文强、洛洛、田馥颜、童远、zz photo、姜勇、刘娟、刘勇、墨影随行、张昕晟、陈维静、肖笛、重阳、张安臣、沈元英、付祺、郭辉、张张、大山里的孩子、张保平、卜泽、张妮子、蔡展群、郭亮、马红媛、梁斯明、邱维维、米珺、白静、王芬、李冬冬、邹峰、王永川、Diana、徐晓龙、杨志峰、冷月凝露、宗剑峰、任腾飞、潘培玉、楚福增、高佳敏、刘洛槊、张宝玉、李菲、廖建云、唐珂、黄巢、残缺的光影、江红燕、孙玥、李文平、杨海、王莉、刘玲、张博雯、范思广、林梓、张学礼、吾吉艾合麦提如则、黄陈美、匡加佳、徐英华、玲妹妹、月亮粑粑、刘金武、Butterfly、李晶晶、黄健、Bochain、冬日暖阳、陈世东、警长的鼻子、刘顺才、李笑仪、陈康、罗媛媛、张恒、刘润发、王立盛、隔壁老王、陈志鹏、胡婷、余世宝、乔晶明、全亚文。

为了方便及时与笔者交流与沟通，欢迎读者朋友加入光线摄影交流QQ群327220740。关注我们微信公众号FUNPHOTO，每日接收新奇、实用的摄影技巧，也可以拨打我们电话13011886577与我们沟通交流。

目录

Chapter 01 你真的了解手机摄影吗?

什么是手机拍照? 2
什么是手机摄影? 3
手机摄影与单反摄影有何异同? 4
 从摄影的本质上来说 4
 从两者的性能比较来说 6
 从拍摄难易程度来说 8
 从两者的相同之处来说 9
如何判断一张手机照片的优劣? 11
 看画面是否很美 11
 看画面是否有趣 12
 看画面是否能引发观者的思考 13

Chapter 02 10招掌握手机基本拍摄方法

如何拍摄清晰的照片? 16
 技巧1:使用正确的持机姿势 16
 技巧2:准确的对焦 17
 技巧3:使用防抖功能 18
如何拍摄亮度合适的照片? 19
 技巧1:选择正确的位置测光 19
 技巧2:使用曝光补偿 20
 技巧3:使用HDR模式拍摄 21
 技巧4:利用后期调整画面亮度 23
如何用手机拍摄特殊效果的照片? 25
 拍摄全景照片的技巧 25
 全景功能的其他玩法 26
 绚丽车轨的拍摄技巧 28
 无人景区的拍摄技巧 29

Chapter 03　30个构图技巧让照片具有美感

- 为何需要学习构图？ 32
- 如何提高构图水平？ 33
 - 通过优秀的照片学习构图 33
 - 学习常用的构图方式 34
 - 不断尝试对构图进行创新 35
 - 时刻留意身边的美 36
 - 改掉拿起就拍的毛病 37
- 构图都包含哪些元素？ 38
 - 一张照片的核心——主体 38
 - 如何处理主体？ 39
 - 为突出主体而存在的陪体 40
 - 如何处理陪体？ 41
- 为何说构图要简洁？ 42
- 使画面简洁的6个技巧 43
 - 技巧1：仰视以天空为背景 43
 - 技巧2：俯视以地面为背景 43
 - 技巧3：找到纯净的背景 44
 - 技巧4：故意使背景过曝或欠曝 44
 - 技巧5：靠近对象拍摄使背景虚化 45
 - 技巧6：使用人像模式使背景虚化 46
- 10种常用的基础构图技巧 48
 - 技巧1：最经典的黄金分割构图 48
 - 技巧2：水平线构图 48
 - 技巧3：垂直构图 50
 - 技巧4：富有动感的斜线构图 50
 - 技巧5：营造众妙之门的框式构图 51
 - 技巧6：表现空间感的牵引线构图 52
 - 技巧7：形散而神不散的散点构图 53
 - 技巧8：展现形式美的三角形构图法 54
 - 技巧9：展现柔美之姿的曲线构图法 55
 - 技巧10：塑造均衡之美的对称式构图 56
- 巧用对比的6种构图技巧 57
 - 技巧1：利用浅景深营造虚实对比 57
 - 技巧2：利用大小对比营造意境 57
 - 技巧3：利用透视效果形成远近对比 58
 - 技巧4：利用动静对比让画面更有灵性 59
 - 技巧5：利用明暗对比突出形式美感 59
 - 技巧6：利用色彩对比吸引注意力 60
- 6个让照片充满诗情画意的构图技巧 61
 - 技巧1：疏可走马 61
 - 技巧2：密不透风 62
 - 技巧3：画中有画 63
 - 技巧4：趣味点构图 64
- 两种创意构图技巧 65
 - 技巧1：有趣的错视构图 65
 - 技巧2：艺术的抽象构图 66
- 二次构图能为照片带来哪些改变？ 67
 - 通过二次构图弥补前期的不足 67
 - 通过二次构图改变画幅方向 68

Chapter 04 11个用光技巧让照片拥有灵魂

顺光环境的拍摄技巧 71
侧光环境的拍摄技巧 72
逆光环境的拍摄技巧 73
软光与硬光有何特点? 74
 软光的拍摄技巧 74
 硬光的拍摄技巧 75
清晨和傍晚的用光技巧 76
阴雨天气的用光技巧 77
轮廓光的拍摄技巧 78
条状灯光的拍摄技巧 79
路面积水——反射光的拍摄技巧 80
抽象光影的拍摄技巧 81

Chapter 05 10个色彩技巧使照片更夺目

利用色彩的5个技巧使照片更夺目 83
 技巧1：利用调和色使画面更协调 .. 83
 技巧2：巧用对比色突出主体 84
 技巧3：利用逆光为画面染色 85
 技巧4：利用后期调整照片色彩 86
 技巧5：合理利用饱和度为照片增色 87
5个技巧展现黑白照片独有魅力 88
 技巧1：利用黑白拍摄纪实类照片 .. 88

技巧2：利用黑白拍摄有强烈明暗
 对比的照片 89
技巧3：利用黑白拍摄展现线条美
 的照片 90
技巧4：利用黑白拍摄展现历史感
 的照片 91
技巧5：利用黑白拍摄浓雾或雾霾
 天气的照片 91

Chapter 06　32个人像手机摄影技巧

把自己拍美的12个技巧 94
　　选择自拍角度的3个技巧 94
　　自拍取景的两个技巧 96
　　针对不同脸型的3个自拍技巧 98
　　4个自拍摆姿技巧 100
把孩子拍美的5个技巧 103
　　技巧1：不要错过他不高兴
　　　　　的时候 103
　　技巧2：注意观察他们的表情 104
　　技巧3：让孩子的笑容充满整个
　　　　　画面 104
　　技巧4：小手小脚可多拍 105
　　技巧5：调皮捣蛋赶紧拍 106
把朋友拍美的15个技巧 107
　　技巧1：尝试拍摄黑白人像 107
　　技巧2：不看镜头拍摄自然状态 ... 108

技巧3：摆一个不一样的造型 109
技巧4：拍摄剪影要有特点 110
技巧5：耍酷就要用侧光 111
技巧6：跳在空中并不难拍 112
技巧7：拍摄小清新人像 113
技巧8：遮挡住一部分会更美 114
技巧9：利用环境烘托气氛、营造
　　　感觉 115
技巧10：抓拍自然动作让画面充满
　　　　动感 116
技巧11：利用镜面反射拍摄创意
　　　　人像 117
技巧12：用相框拍摄创意人像 118
不露脸拍美照的3个技巧 118

Chapter 07　17个美食、静物手机摄影技巧

13个美食拍摄技巧 122
　　技巧1：选择有光线的餐位 122
　　技巧2：抓住色香味 123
　　技巧3：锦上添花的小配料 124
　　技巧4：发挥想象力让食物变得
　　　　　不一样 125
　　技巧5：为主菜寻找搭配 126
　　技巧6：拍出冰镇饮料清凉感的
　　　　　小技巧 126
　　技巧7：拍美食要近些，再近
　　　　　一些 127
　　技巧8：找个白背景拍美食 128
　　技巧9：将餐具和美食放在一起
　　　　　拍摄 129

技巧10：利用餐具做引导线 130
技巧11：俯拍充分展现美食的
　　　　色彩 131
技巧12：侧拍特写让美食更
　　　　诱人 132
技巧13：拍蔬菜的小妙招 133
4个静物拍摄技巧 134
技巧1：利用光影拍摄生活中的
　　　小物件 134
技巧2：不要小看一个杯子 135
技巧3：找到身边的小清新 136
技巧4：斜着拍更有生活气息 137

Chapter 08　26个旅拍手机摄影技巧

不同天气的拍摄技巧 139
　　下雨天的3个拍摄技巧 139
　　下雪天的拍摄技巧 140
　　起风时的拍摄技巧 141
　　起雾/霾时的拍摄技巧 142
拍摄旅途中高山流水的7个技巧 143
　　技巧1：利用云雾表现山景的仙境
　　　　　效果 143
　　技巧2：以不同的角度表现山势 ... 144
　　技巧3：利用前景突出山景的秀美 145
　　技巧4：抓住魔法时间为景色
　　　　　添彩 146
　　技巧5：利用剪影表现日出与日落
　　　　　使画面简洁 147
　　技巧6：发现水中的色彩 148
　　技巧7：将水中倒影拍出艺术感 ... 149
拍摄旅途中花草树木的7个技巧 150
　　技巧1：拍摄树木的局部 150
技巧2：正对太阳拍摄通透的树叶和
　　　　星芒效果 151
技巧3：用剪影表现树木的线条感 152
技巧4：利用虚化拍摄花卉特写 ... 153
技巧5：拍摄花卉局部 154
技巧6：利用昆虫增加画面动感 ... 155
技巧7：制造纯净的拍摄背景 156
拍摄旅途中建筑的6个技巧 157
技巧1：利用对比表现建筑的体量 157
技巧2：利用简单的几何形状表现
　　　　建筑 158
技巧3：多注意你的头顶 159
技巧4：利用镜面反射营造
　　　　"盗梦空间" 160
技巧5：仰拍建筑展现高耸入云
　　　　之势 161
技巧6：在墙边仰拍形成三角形
　　　　构图 162

Chapter 09　10个街拍手机摄影技巧

如何拍出优秀的街拍作品? 164
街头摄影的10个技巧 165
　　技巧1：利用错视拍摄创意照片 ... 165
　　技巧2：利用海报拍摄有趣的
　　　　　 场景 166
　　技巧3：结合背景拍摄引人深思的
　　　　　 画面 167
　　技巧4：巧妙利用阴影 168
　　技巧5：注意发现人与物的呼应 ... 169
　　技巧6：鼓起勇气拍摄正面 170
　　技巧7：发现街头的色彩 171
　　技巧8：利用创新视角进行拍摄 ... 172
　　技巧9：利用反光镜拍摄
　　　　　 街头景色 173
　　技巧10：注意街头的电线 174

Chapter 10　4个手机摄影后期技巧

手机摄影后期有多重要? 176
手机照片后期处理的基本流程是什么? ... 178
　　调整构图 178
　　调整曝光 179
　　调整色彩 180
哪几款APP好用? 181
　　基础调整类 181
　　滤镜类 181
　　添加文字类 182
　　后期合成类 182
　　美颜类 182
四个手机后期处理技巧教学 183
　　技巧1：使用Snapseed找回暗部
　　　　　 细节 183
　　技巧2：利用后期制作双重曝光
　　　　　 效果 187
　　技巧3：使用黄油相机APP给照片
　　　　　 添加文字 189
　　技巧4：小小星球特效 195

Chapter 01
你真的了解手机摄影吗?

摄影:肖笛

什么是手机拍照？

通常，大家都会用手机的照相功能，将自己眼睛所看到的记录在手机上，这种记录性质的拍照，就叫手机拍照。这是只属于手机的一种记录功能，画面不会有什么美感，也不讲究构图，有些主体本身就不具备美感，更没有曝光的概念。看到了，就不假思索地将其拍下来，就是大家所理解的手机拍照，这种行为的意义仅在于记录。

什么是手机摄影？

手机摄影同单反摄影在概念上是相通的，虽然手机的设置功能没有单反相机那么丰富和强大，但是也有一定的调整功能，当然这只是从器材设置方面而言。

手机摄影不只是简单地将景物记录下来，而是需要拍摄者有一定的运用画面语言表达的能力。相信每个人对美都具有一定的感知能力，但是不一定具备提炼能力。以拍摄花卉为例，拍照的话只是单纯记录，如果懂一些摄影的理论知识与技巧、对构图与光线有所了解，并懂得如何通过手机镜头来表现，就会拍出不一样的画面。既可以表现成片的花卉，也可以表现单支的花卉，还可以表现微观世界下的花卉，除此之外，还可以从构图上分成封闭式构图的花卉和开放式构图的花卉；而在光线表达上也有很多种，可以是逆光半透明的花卉，也可以是侧光很有立体感的花卉。

摄影：重阳

摄影：张安臣

手机摄影与单反摄影有何异同?

从摄影的本质上来说

有许多人将使用数码专业相机拍照的行为称为摄影,但是如果在拍照时用的是手机,那么许多人认为它不是摄影,而是在照相。

其实从本质上来说,同一种行为使用不同的器材或者工具,这种行为的本身通常不会因为器材或者工具发生了变化而产生质的变化。

摄影的本质就是,记录影像与凝固瞬间,表达作者的意图、思想和情感。这跟使用什么器材,什么工具,并没有太多关系。今天的手机虽然与专业的数码单反或者微单相机相比,在性能上还是无法匹敌,但是,比100年前那些摄影前辈们所使用的器材已经先进了很多,所以,既然在100年前那些摄影界的前辈们,被尊称为摄影大师,那么今天,能够使用手机拍摄出好照片的人们,也同样不应该被划分到摄影师的行列之外。

下面分别展示了使用手机拍摄的风光与人像照片,这样的作品即使放在使用专业数码相机的领域亦属佳作。

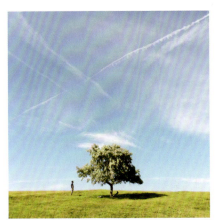
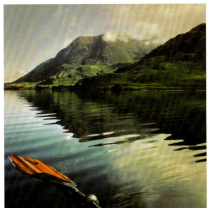

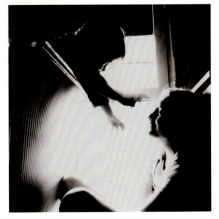

从两者的性能比较来说

虽然在摄影本质上使用数码专业相机拍摄，与使用手机拍摄并没有区别。但是两者在功能上还是具有很大的差异。

从操作的便利性来说，手机当然远胜于专业的数码相机，随手掏出来就可以进行拍摄，而且隐蔽性非常强，因此是那些喜欢拍摄街头纪实类题材的摄影师最喜欢的拍摄器材之一。例如下面这张街拍照片，如果使用单反拍摄，很容易被画面中的情侣发现，出于本能的反应，会对拍摄者产生畏惧心理，也就有可能记录不到此场景。但由于手机拍摄的隐蔽性，拍摄者和周围的路人没有区别，在记录各种典型瞬间时更得心应手。

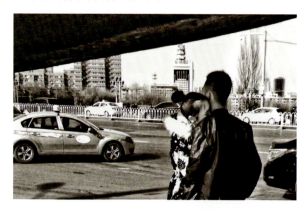

摄影：文强

从照片的质量来说，手机远逊于专业的数码相机，尤其是在弱光下使用手机所拍摄出来的照片，基本只能够起到一个记录的作用，无法进入欣赏的层次。这是因为手机感光元件的面积，远远小于专业的数码相机，以一部iPhone手机为例，其感光元件面积约是一部单反相机的感光元件面积的1/25，所以成像无法与单反相比。右面展示的照片是笔者在景区游玩时，为了拍摄远处的建筑，通过缩放屏幕拍摄的，可以看出来照片的画质明显只停留在看看的层次。

从反应的速度来说，使用专业的数码相机能够在0.5~1.5s内完成所有拍摄，而手机从开机到选取相机到对焦再到按快门平均需要3~5s，如果选用安卓的手机，可能还需要面对缓慢的系统运行速度，孰优孰劣一目了然。下面是一组使用手机连拍功能拍摄的照片，可以看出来，大部分照片由于手机无法在短时间内完成对焦，因此是模糊的。

从可玩性来说，专业数码相机的镜头可选择性远胜手机，可以选择广角、长焦或微距等不同类型的镜头，来扩展拍摄的题材以及效果，手机虽然也可以使用外接的一些附加镜头，但是光学质量都比较差。

从拍摄难易程度来说

相对于专业的数码相机,手机的拍摄原理以及操作方法都非常简单,即使是一个完全没有学过手机摄影的人,拿起手机也能够顺利地按下手机上的相机快门按钮,从而得到一张照片。

而如果想要较好地使用专业的数码相机,就非常复杂了,首先要搞懂相机上面的各个按钮的使用方法,还要弄明白相机菜单命令各个选项的含义,另外还必须精通光圈、快门以及感光度等专业的摄影理论,如果希望拍出更好的照片,那么对于相机所使用的一些附件,例如说镜头、三脚架以及滤镜,还要有比较深入的了解。

从两者的相同之处来说

虽然在前面已经讲过了,使用手机进行摄影与用专业数码单反或者微单相机进行摄影,在各个方面的不同之处,但是两者在摄影本质上是相同的,因此也具有非常多的共同点。

首先,无论使用什么器材进行拍摄,都必须具有发现美的眼力。

其次,由于本质上都是摄影,所以,无论使用哪种器材,在拍摄的时候都必须遵循一些共同的理念,例如形式美的法则,光线与色彩的美学原则。

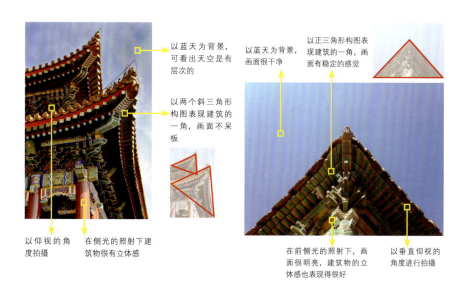

最后,由于使用这两种器材所拍摄出来的都是数码照片,所以都必须要进行后期处理。不同之处在于,使用专业的数码相机所拍摄出来的数码照片,可能使用的是Photoshop这样专业的数码照片后期处理软件来进行处理,而使用手机所拍摄出来的数码照片,在手机上使用那些简单的后期APP就可以了,而且效果更多样化,可玩性更高。

例如下面这张照片,通过后期处理使得照片中夕阳的色彩更温暖,前景也有了明暗变化,相比处理前美感更强,晚秋的氛围更浓郁。

⬆ 后期前　　　　　　　　⬆ 后期后

使用手机后期APP还可以通过选择不同的模板，将照片进行拼接，并做成海报或明信片等样式，处理起来要比在电脑上方便许多。

如何判断一张手机照片的优劣？

正确认识到自己拍摄的照片有哪些优点以及缺点，可以有针对性地对缺点进行改进，对优点继续发扬，从而不断提高手机摄影拍摄水平。

很多摄友将照片进行分享后，没有得到很高的评价，却又不知道问题所在，就会导致摄影水平止步不前，久而久之也就失去了拍摄下去的动力。因此，了解如何判断一张照片的优劣就显得很有必要。

看画面是否很美

评判一张照片优劣的最基本和最直观的方法就是看它是否有较强的美感。因此在拍摄时，需要利用各种摄影语言，例如构图、光影以及色彩，使画面看上去更美。

有些摄友认为，照片美不美主要看风景美不美，有美丽的风景才能拍出好看的照片，风景不美，多高的摄影水平都没用。这其实是一个普遍存在的摄影误区。

首先，美丽的风景需要用眼睛去发现，即便是在普通的场景，只要注意观察，也时常会发现美感十足的画面。这样的画面往往会比名山大川更能吸引观者的注意力，因为这种美更有生活的气息，更能打动观看者。

例如右侧这张照片，可能只是普通的一个楼梯间，但通过巧妙地利用光影和虚实，呈现出一幅形式美感很强的画面。

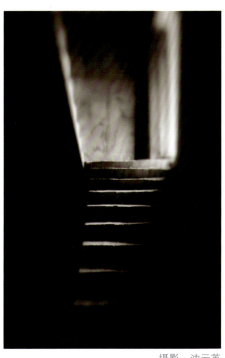

摄影：沈元英

其次，即便是美丽的风景，如果只是拿起手机随手一拍，画面也不会产生任何美感。因此，在拍摄每一张照片前，都应该对构图、光影以及色彩进行仔细考虑后，再按下拍摄按钮，也算对得起眼前的美景。

例如下面这张照片，通过运用侧光，使景色有较高的对比度，画面有较强的层次感。画面上侧的山体形成了较大的三角形，下侧的小岛则形成了一个较小的三角形，使照片呈现出静谧与稳定之感。

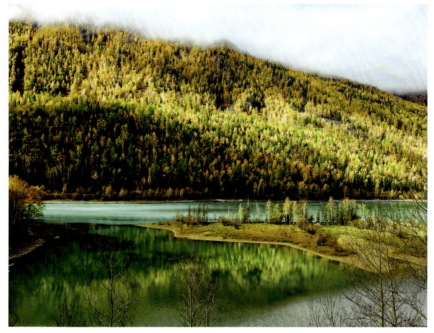

摄影：肖笛

看画面是否有趣

如果一张照片的美感并不强，但却很有趣，能够让观者会心一笑，也不失为一张优秀的作品。这类照片通常利用错视这一手法进行拍摄，让观者产生一种视觉上的新鲜感，并对画面内容进行联想。

在各大分享平台高速发展的今天，各种视觉大片层出不穷，使得有意思的照片更容易抓住观者的眼球，获得更多的关注。

但并不是说画面有趣或有意思了，就可以完全抛弃对美感的考虑，而是依然需要拍摄者通过良好的构图，将有趣的画面以一定的形式美感表达出来。否则凌乱的画面只会埋没了照片有趣的关注点。例如下面这张照片，拍摄者通过

一个巧妙的视角和构图，将灯和通风口组成了好似机器人的一张脸，并且具有一定的形式美感，让人不禁会心一笑。如果没有良好的构图，例如视角不正，或者加入了其他元素，就很难将拍摄者的意图表达出来，而给人一种灯就是灯，通风口就是通风口的感觉，那这张照片也就拍摄失败了。

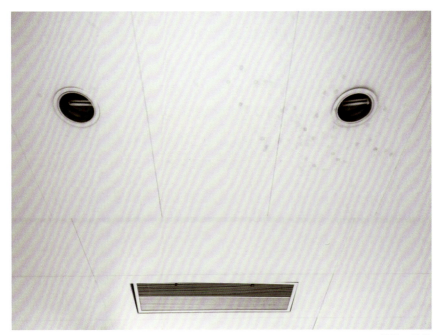

摄影：付祺

看画面是否能引发观者的思考

评判照片优劣的另一部分就是看其能否引发观者的思考，而思考的来源正是拍摄者通过照片表达出来的思想，正因为拍摄者有其独立的看法，观者会揣测其想要表达的意思，继而产生自己对照片的理解。

摄影作为一种艺术形式，除了其客观记录的功能之外，还应该充分发挥拍摄者的主观性。通俗地讲就是，拍摄者运用摄影技法，通过照片来表达自己对某种事物的看法。

"让你的作品使别人陷入思考"，这是一件比较难的事情，并不是每一位拍摄者都可以做到。抛开摄影不谈，它首先要求拍摄者本身要善于思考，对事物有自己的看法。如果拍摄者本身就没有想法，没有对事物进行思考，那么利用摄影去表达也就无从谈起了。

这里需要解释一下，并不是说思想性不强的照片就一定不是好照片，因为"好"这个字太宽泛了。照片美感强或有趣都可以说是一张好照片，但如果想将摄影玩得更深入，拍摄有表达与有内涵的照片是一条必经之路。这类照片有着更强的生命力，包含着更多的社会与人文价值，就像一瓶老酒，可以让观者品味很长时间。例如下面这张照片，一位老人正站在体检海报的前方，海报上的双手仿佛将老人"捧"在其中，而老人的表情略带迷茫，画面不禁让人思考，现在人口老龄化越来越严重，老年人的健康是否应该受到更多的关爱呢？

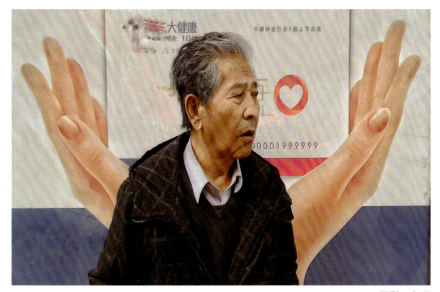

摄影：文强

如果一张照片可以同时具有以上三点，那自然是一幅十分出色的作品，但在学习摄影之初，很难拍摄出既有很强的美感，又有深刻的内涵，还有一丝趣味的照片。所以根据自己喜欢的照片风格，着重通过画面强调其中某一点是不错的选择，可以让您快速找到手机摄影的提高方向。

Chapter 02
10招掌握手机基本拍摄方法

摄影：郭辉

如何拍摄清晰的照片？

除非为了某些艺术效果而故意将照片拍模糊，其余情况，照片清晰是最基本的要求。很多摄友在刚开始使用手机拍照时经常会发现整张照片都是模糊的，或者该清晰的地方模糊了，该模糊的地方反而清晰了。按以下三种方法可以拍摄清晰的照片。

技巧1：使用正确的持机姿势

正确的持机姿势可以保证手机稳定性，避免因手机抖动而造成的画面模糊。下面是每一个手机摄影爱好者都应该掌握拍摄姿势。

↑ 稳定的持机方式：采用横幅构图时，可以用双手握住手机，以保持稳定

↑ 不稳定的持机方式：如果采用这种方式持机和释放快门，很容易导致画面模糊

↑ 稳定的持机方式：采用竖幅构图时，左手握住手机，并且用大拇指按下音量按键以释放快门

↑ 不稳定的持机方式：对于较大屏的手机，不建议用右手持机，这样会容易导致手机晃动

另外，由于手机的图像处理速度限制，在按下快门后一定不要立刻移动手机，而是继续稳定2~3s，给手机处理照片的时间。

技巧2：准确的对焦

拍出一张清晰的照片，除了要用正确的持机姿势拿稳手机，还要保证准确对焦。

用手机对焦很简单，只要在用手机拍照的时候用手指触碰一下屏幕，就会看到屏幕上出现一个小方框，这个小方框的作用就是对其所框住的景物进行自动对焦和自动测光，也就是说，在这个小方框范围内的画面都是清晰的，在纵深关系上，画框前后的景物会显得稍模糊一些。所以，要想让照片达到令自己满意的清晰度，一定要单击正确的地方。

↑ 用手指点击一下前景中的花卉，使黄色方框对准它进行对焦，得到的画面中花卉清晰，背景模糊

↑ 用手指点击一下背景中的人物，使黄色方框对准人物进行对焦，此时得到的画面就是背景中的人物清晰，前景花卉模糊

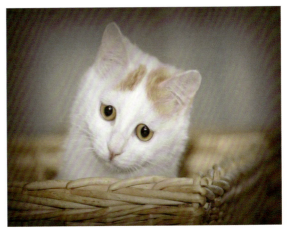

↑ 摄影师将对焦点放在猫咪的眼睛上，重点突出其好奇的眼神

摄影：张张

技巧3：使用防抖功能

有的手机具有防抖拍摄功能，这是一种校正功能，当开启这个功能后，即使拍摄时手抖动了，手机的成像系统也能够通过防抖运算，得到比较清晰的画面。

不得不指出的是，防抖系统成功校正抖动是有一定概率的，这与个人的手持能力有很大关系，所以拍摄的时候还是要多点耐心。下面的这张图是开启了光学防抖功能之后拍摄的花卉，可以看到画面中最清晰的部分成像非常锐利。

⬆ 努比亚手机设置光学防抖模式的界面图

⬆ 拍摄微距画面时，为了避免手机抖动可开启手机的光学防抖模式，以便得到清晰的画面

摄影：大山里的孩子

如何拍摄亮度合适的照片？

用手机拍摄的照片有的特别亮，白得刺眼，有的又很暗，没法控制，出现这种情况的原因在于手机判定的画面亮度与实际情况出现了偏差。通过以下三种方法可以有效杜绝这种情况，使得手机拍摄的照片亮度均在拍摄者的掌控之中。

技巧1：选择正确的位置测光

使用手机拍照时，用手触碰屏幕时会出现一个小方框，这个小方框的作用就是对其框住的景物进行自动测光，当点击屏幕上的亮度不同的地方或景物时（小方框的位置也会随之发生改变），照片的亮度会跟着发生变化。

想要调整画面的亮度，可采取如下方法：

若想拍出较暗的画面效果，可对准浅白色（较亮）的物体进行测光，也就是说要将方框移动到浅白色（较亮）的物体上。

若想拍出较亮的画面效果，则可对准深黑色（较暗）的物体进行测光，也就是说要将方框移动到深黑色（较暗）的物体上。

↑ 拍摄时如果使对焦框对准大理石的地面进行测光和对焦，此时，地面与天花板的曝光基本正常，但广告牌会出现严重曝光过度的问题

↑ 拍摄时如果使对焦框对准地面上广告牌的倒影进行测光和对焦，此时，地面的广告牌倒影基本正常，但天花板及地面会出现有些曝光不足的问题，而广告牌则有些曝光过度

↑ 拍摄时如果使对焦框对准广告牌进行测光和对焦，此时，广告牌的曝光基本正常，但其余画面出现曝光不足的问题

但是此种方法有其局限性,就是对焦点和测光点无法分开操作。例如想拍摄较亮的景物,根据上一节讲过的,需要将对焦点选择在这个较亮的景物上,但画面就变黑了,难道就没办法既让焦点选择在较亮的景物上,又能让画面变得明亮些吗?通过第二个方法即可有效解决。

技巧2:使用曝光补偿

曝光补偿听起来好像是很专业的词,其实就是调整画面的亮度,如果希望画面亮一些就要加曝光补偿,如果希望画面暗一些就减曝光补偿。

很多主流手机,例如iPhone、小米、华为以及OPPO等都提供了曝光补偿功能,使用起来非常方便。下面以苹果手机来讲解操作方法。

↑ 使用 iPhone 6 手机拍摄照片时,点击屏幕会使手机在该范围内对焦并出现黄框,如果认为画面亮度不合适则用手指按住屏幕上下滑动即可调整亮度,也就是调整曝光补偿

↑ 当用手指按住屏幕并向上滑动后,可以看到画面明显变亮,并且在黄框右侧出现了小太阳图标,表示目前是在增加曝光补偿

↑ 当用手指按住屏幕并向下滑动后,可以看到画面明显变暗,小太阳图标的位置也向下移动了,表明目前是在降低曝光补偿

如果使用的是努比亚等安卓系统手机,可以参考下面的步骤。

↑ 使用努比亚手机调整曝光补偿时,点击左下角的"曝光补偿"后,会弹出详细的设置模式

↑ 将曝光补偿图标移动到需要设置的曝光补偿的数值下

↑ 将曝光补偿图标继续左移到"-2"的位置,画面变得更暗

通过此种方法,拍摄者就可以根据实际情况来对画面亮度进行实时控制,而不用期待手机自动识别出正确的画面亮度。

技巧3:使用HDR模式拍摄

虽然曝光补偿功能可以让拍摄者手动调整画面亮度,但却只能令画面整体变亮或者变暗。当光线的明暗对比太过强烈时,手机拍摄可能会出现高光曝光过度或暗部曝光不足的问题。例如,在日出日落的时候,天空、太阳和地面同时出现在画面中的话,照片要么天空完全没有细节,地面拍得很美,要么天空挺好看,地面漆黑一片。

遇到上述问题时,就需要使用第三种方法解决,开启HDR功能。拍摄出来的照片,无论高光还是阴影部分,都能够获得充分的细节。

在手机上设置HDR功能很方便,苹果手机的HDR模式就出现在屏幕的上方,直接点击即可;安卓手机可以在拍摄模式里面,找到HDR的图标,直接点击即可开启此拍摄模式。

如果开启HDR功能之后,拍摄效果仍然差强人意,则就需要安装和使用专业的HDR拍照软件了。很多手机中的拍照APP都会内置HDR效果,例如MIX就提供了大量的滤镜效果,其中就包括了多种可选的HDR滤镜。

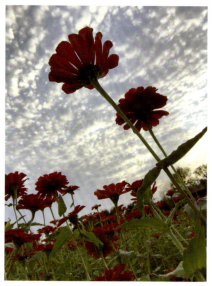

↑ 未开启HDR功能拍摄的画面，天空中的云彩有些曝光过度，而背光的花朵则有些曝光不足

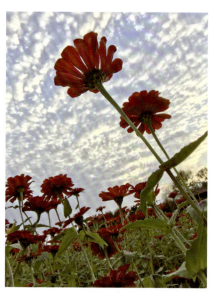

↑ 开启HDR功能拍摄的画面中可看出天空的云彩和花朵的曝光损失比之前明显减轻了，画面层次更加细腻

↑ 努比亚手机HDR功能设置界面

↑ 华为手机HDR功能设置界面

↑ 苹果手机HDR功能界面

技巧4：利用后期调整画面亮度

如果在前期拍摄时出现失误，或者没有充足的时间调整画面亮度，在后期处理APP如此强大的今天，完全可以轻松在后期中调整画面亮度。而且通过后期还可以对局部进行亮度的调整，该功能对于明暗对比较大的照片十分有用。

对于画面较暗的照片，通过后期的滑动条可以轻松变亮。下面展示了分别使用MIX、Pixlr、Snapseed、Polarr、Vsco以及相机360对照片进行提亮处理的界面。

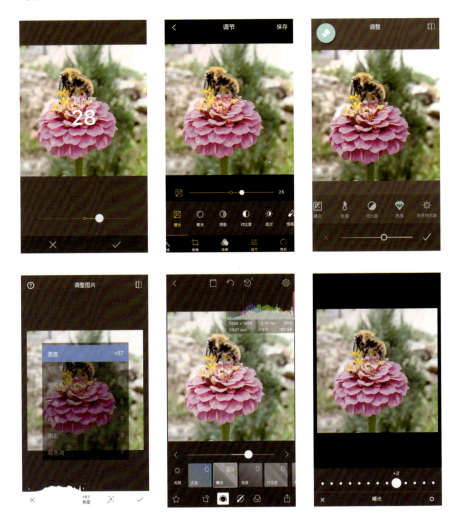

⬆ 经过后期调整后的建筑在画面中的曝光变得更加合适

使用后期处理APP能够将暗的照片调亮,自然也能够将亮的照片调暗,在操作的时候,两者的区别仅在于滑块拖动的方向而已。下面展示了分别使用MIX、Pixlr、Snapseed、Polarr、Vsco以及相机360将照片压暗的界面。

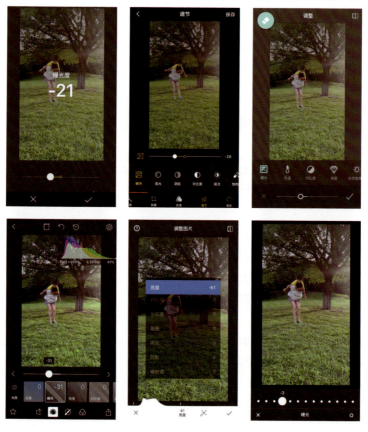

有可能并不希望将照片整体变暗，只是希望将照片的非重点区域变暗，这时通常可以为照片增加暗角的功能，来实现这种效果。

使用MIX为照片增加暗角的时候，可以配合使用软件的"中心亮度"，提亮照片的重点区域，操作界面如右侧两图所示。

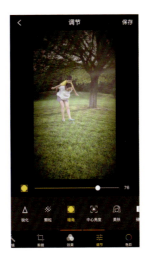

如何用手机拍摄特殊效果的照片？

在掌握了手机摄影的基本拍摄方法后，就可以学习特殊效果的拍摄方法。在这里给各位介绍两种常用的特殊效果拍摄方法。

拍摄全景照片的技巧

现在绝大多数手机都有全景拍摄的功能，"扫"摄一圈或半圈，就能够将四周的景物记录下来。

全景照片不仅有趣味，还可以表现出大气的视觉效果。相对于相机，手机拍摄全景更加便捷，成像速度更快。

在此，以iPhone手机为例讲解全景照片的拍摄技巧，其具体方法为：打开iPhone相机应用程序，默认情况下，向左滑动2次可以切换至"全景"模式。

拍摄全景照片时，有以下几点需要注意：

❶ 全景模式默认情况下从左边开始拍摄，可以通过点击箭头改变方向。

❷ 拍摄时最好保持双脚不移动，手要稳一点，确保箭头匀速从一侧移到另外一侧。

❸ 拍摄时要确保白色的箭头一直在横线的中间向左侧或向右侧移动，不要使箭头的尖端高于或低于黄色的水平线，那样的话拍摄出来的画面就会缺少一块。

❹ 拍摄时，若停留时间过长，相机会自动完成当前的全景拍摄。

❺ 拍摄全景照片结束点的选择很重要,不及时停止会拍进不协调的画面,例如,拍摄大街时,拍进不必要的路人或者突兀的建筑物会破坏画面的美感,要在合适的位置结束拍摄,就需多观察拍摄环境。

↑ iPhone 6 Plus 手机拍摄全景的界面

↑ 华为手机设置全景拍摄模式的界面图

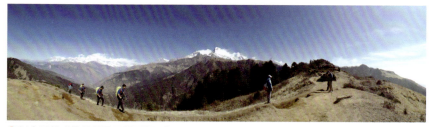

↑ 以全景模式拍摄的画面视野很开阔

全景功能的其他玩法

用全景功能拍出分身效果的方法

利用全景模式还可以拍摄有趣的分身画面效果,就是在画面中一个人同时出现两次或多次,好像是分身术一般。

其实这个并不难拍,就是在横着"扫"摄开始时,让被摄者出现在画面中,当手机离开被摄者后,被摄者要快速从拍摄者背后跑到另一边,这时,手机刚好"扫"过来,被摄者又被手机"扫"摄到,这样,被摄者就在画面中出现两次了。当然,操作起来需要拍摄者和被摄者比较有默契,多练习几遍即可。

⬆ 多个分身的全景大片

用全景功能拍摄天地奇景的方法

横着的全景拍腻了,还可以试试竖着拍全景画面。拍摄时用手机按照地面—天空—地面按顺序拍一圈或半圈,就能够得到画面上下是地面,中间是天空的有趣画面,如果看过电影《盗梦空间》,那么对这样的画面应该不陌生。

这其实是一个难度比较高的拍摄技法,首先拍摄的人需要站着不动,然后需要慢慢地仰头,最后是向后接近90度弯腰,在整个拍摄的过程中,还要尽量保持箭头一直沿着黄线走。所以,如果练过瑜伽,那么这种方法使用起来可能更加轻松一些。

绚丽车轨的拍摄技巧

车轨摄影在几年以前还是单反相机的专利，但如今大部分手机已经有了车轨拍摄模式，也可以拍出质量不错的城市车轨照片。在拍摄之前需要准备一个手机支架将手机进行固定，然后选择慢门模式或者车轨模式就可以拍摄了。为了防止点击屏幕上的拍摄图标导致手机震动，建议大家购买一根带线控的耳机线，遥控手机拍摄。

在取景方面，如果在街道旁边拍摄车轨，机位一定要低，这样拍出来的车轨是分开的和有层次的，给人的视觉冲击力更强。如果是在高处俯拍，建议寻找有交叉或者有弯道的公路进行拍摄，这样的照片线条美感更强。

摄影：张保平

无人景区的拍摄技巧

看着景区优美的风光,肯定想拍一些美图,但过多的游客会让画面显得很凌乱。除了巧妙寻找视角避开人群之外,也可以通过手机中慢门拍摄功能来去掉流动的人群。

利用慢门时,为了防止景物模糊,需要使用手机支架进行固定,然后点选慢门拍摄。与拍摄车轨类似,为了防止手机震动,建议购买一根带线控的耳机线遥控手机拍摄。这样就得到了一张去掉流动人群的风光照片。

这里要提醒大家的是,通过慢门去掉人群仅限于走动的人群。曝光时间越长(即快门时间越慢),人流移动得越快,"去人"效果就越好。但长时间曝光会增加噪点,这就需要各位摄友结合照片质量和最终效果多多尝试了。

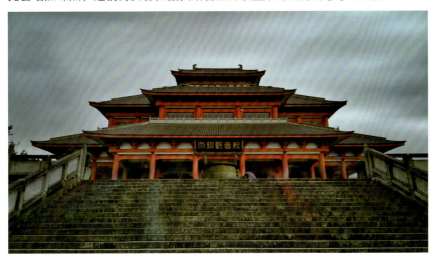

摄影:姜勇

鉴于并不是所有手机都具有慢门拍摄功能,这里向各位介绍一款手机APP——ProCam,通过该款手机APP就可轻松拍摄出此类慢门去游人的效果了。

ProCam

首先在APP商城中搜索并下载该APP，打开APP后会看到如图1所示的界面。点击界面下方的向上箭头，弹出图2所示的菜单。将下方拍摄模式的菜单栏向左滑动，即可找到低速快门模式，如图3所示。点击低速快门模式，弹出菜单栏如图4所示。在该界面中即可选择曝光时间，选择曝光时间后按下快门按钮即可拍摄。例如小节中展示的照片，其曝光时间为30s。

↑ 图1

↑ 图2

↑ 图3

↑ 图4

Chapter 03

30 个构图技巧让照片具有美感

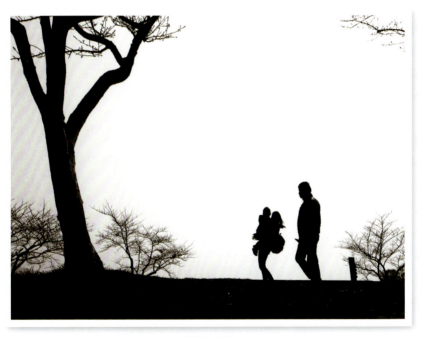

摄影：卜泽

为何需要学习构图?

在解释为何需要学习构图之前先要明白什么是构图。构图是这样进行定义的:构图是指绘画时根据题材和主题思想的要求,把要表现的形象适当地组织起来,构成一个协调的、完整的画面。

根据构图的定义,可以提炼出两点核心内容。第一点,如何构图的依据是想要表达的题材和主题。说明构图是为表达主题、突出主体服务的。第二点,需要表现的形象要适当地组织起来。如何才叫"适当地"组织起来呢?这说明构图是一种能力,是需要学习的一种技能。

通俗地讲,当我们举起手机对世间万物有选择以及有意识地进行拍摄的时候,就是在构图。而手机摄影由于器材的局限性,照片的画质以及可用的附件与单反相机仍有较大差距,一些拍摄技法,例如慢门拍摄这部分也相差甚远,因此与器材无关的构图对于一张手机照片的影响就尤为重要。

因此,本章将对如何提高构图水平,以及常用进阶构图方法进行讲解,以提高各位摄友的构图能力。

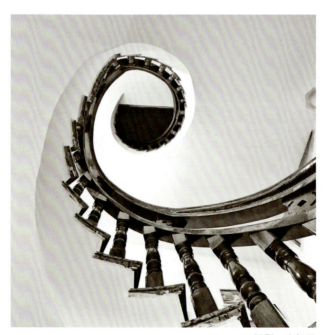

摄影:张妮子

如何提高构图水平？

通过优秀的照片学习构图

如果要全面学习构图的知识，一定要掌握并融会贯通许多理论知识，但这种方法毕竟比较慢，笔者推荐各位摄影爱好者使用下面介绍的构图学习方法。即欣赏和分析别人拍摄的优秀照片，并且在看到一张你认为很美的照片时，要问自己几个问题：

❶ 这张照片的主体是什么？
❷ 这张照片吸引我的点在哪里？
❸ 是以什么角度拍摄的？
❹ 为何要将主体放在这里？

当在照片中找到这几个问题的答案后，就可以逐渐有意识地控制画面中的元素，对如何处理主体让画面显得更美，也就有了概念。

欣赏优秀照片既有助于提升眼界，也会不断提高自己的审美水平。例如下面这张照片的主体是小镇的建筑；之所以吸引观者的注意，是因为倒影与主体形成了对称式构图；为了突出对称美感采用正面与水平角度拍摄；主体的位置则是由于画面需要表现对称美，因此将水平线放在画面中央，从而确定了主体的位置。经过分析上述4个问题，就清楚地了解了这张照片的构图为何会产生美感。

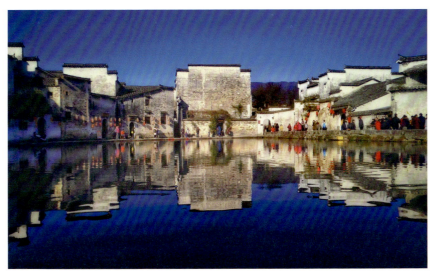

摄影：姜勇

学习常用的构图方式

摄影史长达百年，在这么长的发展时间内，摄影师们总结出了若干种构图方法，例如九宫格、三角形、S 形构图以及水平线等十多种构图规则。对于每一个摄影初学者而言，熟记并理解这些构图规则，并在摄影实践活动中灵活运用，就能够使自己的照片看上去更美一些。

例如下面这张照片，运用黄金分割点构图，将画面主体花和鱼正好放在画面左侧的两个黄金分割点附近，既突出了主体，又防止放在画面正中导致照片呆板。同时通过背景的明暗对比形成了框式构图，为了让照片更自然和更生活化，将手机稍微倾斜一定角度进行拍摄，利用了斜线构图。通过这些常用的构图方式进行合理的组合后，从而产生形式美感较强的手机摄影照片。

摄影：童远

不断尝试对构图进行创新

虽然有若干种构图规则，但如果要拍摄出与众不同的好照片，远不是记住那些原则及后面章节将要讲解到的规则这么简单。

要在构图方法有所创新，必须记住"法无定法"这四个字，必须明白拍摄平静的湖泊不一定非要使用水平线构图法，拍摄高楼不一定非要仰拍，只有将这些规则都抛到脑后，才能用一种全新的方式来构图。创新的方法多种多样，可以一言蔽之即"不走寻常路"。

这并不是指无须学习基础的摄影构图理论了，而是指在融会贯通所学理论后，才可以达到的境界，只有这样构图创新，才不会脱离基本的美学原理，才可以达到"从心所欲，而不逾矩"的境界。尤其是手机赋予了摄影更加灵活的方式与角度，并且所拍摄的照片也大多是为了表现个人情绪或感想，而不是为了参加评奖，因此，无须在意固定的构图规则与形式。

例如下面这张在商场内拍摄的照片，从构图上无法准确地说出采用了何种构图方式。但却通过合理的构图将人物的剪影、电梯的线条以及商场吊顶的明暗变化有机地结合在一起，给观者以强烈的视觉美感。只有通过大量的构图练习，将构图方式进行灵活运用，才能形成画面中独特的构图方式，表现出不错的形式美感。

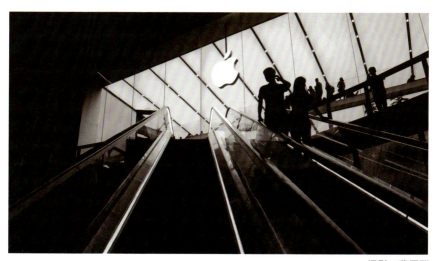

摄影：蔡展群

时刻留意身边的美

练习构图不是非要拿起手机拍照才可以练习。平常上班以及下班走在大街上就可以进行构图的练习。

将自己的眼睛作为镜头,将眼前的画面想象为手机镜头中的画面,并随时注意街边的场景可以如何构图展示其美感,例如路灯、围墙、广告牌以及信号灯等。

如果持续进行这种练习,就会养成一种用手机镜头的视角观察事物的习惯,这也是摄影师的一大特征,也称"摄影眼"。假以时日,构图水平定会突飞猛进。

例如下面这张照片,普通的小巷里,通过对色彩和光影的观察,从而利用色彩和光影对比,拍摄出展现画面美感的照片。

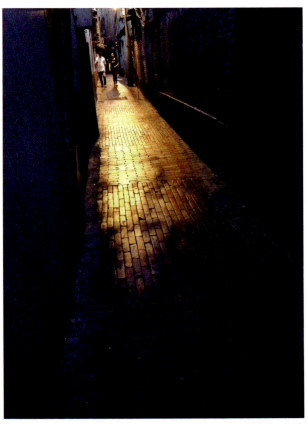

摄影:仁泠

改掉拿起就拍的毛病

拿起手机就拍,绝对是阻碍大家构图水平进步的首要不良习惯。

手机摄影,优势主要在于轻便,也正因为手机很轻便,很多摄友还没有找到合适的构图,就急不可耐地按下了快门,这样拍出的照片通常七扭八歪,也没有美感可言。

正确的流程是,在拿起手机拍摄时,首先需要思考的是还有没有其他构图方式更能表现当前画面的美感。拍摄同样的场景,有的摄友拍摄的很漂亮,有的拍摄的则惨不忍睹,造成这种现象的主要原因在于后者没有对构图进行仔细思考所致。

所以,笔者特别强调,手机拍摄虽然很随意,但随意不等于随便,所以在拍摄前需要仔细思考,然后再按下快门。久而久之,构图水平一定会有长足的进步。

摄影:郭亮

构图都包含哪些元素？

一张照片的核心——主体

"主体"即指拍摄中所关注的主要对象，既是画面构图的主要组成部分，又是集中观者视线的视觉中心和画面内容的主要体现者，还是使人们领悟画面内容的切入点。它既可以是单一对象，又可以是一组对象。

从内容上来说，主体可以是人，也可以是物，甚至还可以是一个抽象的对象；而在构成上，点、线与面都可以成为画面的主体。主体是构图的行为中心，画面构图中的各种元素都围绕着主体展开，因此主体有两个主要作用，一是表达内容，二是构建画面。

简单地说，构图就是为了表现主体而存在的。构图是否合理，就在于画面能否突出主体并且有一定美感。

例如下面4张照片中，图1中的主体是水龙头的影子，图2中的主体是画面中的花卉，图3中的主体则是美丽的火烧云，图4中的主体则是这只猫。

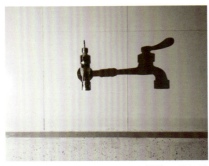

⇧ 图1　　　　　　　　　　　　　　摄影：马红媛

⇧ 图2　　　　　　　　　　　　　　摄影：梁斯明

⇧ 图3　　　　　　　　　　　　　　摄影：邱维维

⇧ 图4　　　　　　　　　　　　　　摄影：张张

如何处理主体？

构图是为表现主体而服务的，所以处理画面中主体的位置就是构图的重中之重。

为了突出主体，需要让主体处在画面的视觉中心，视觉中心不等同于画面的中心。一些常用的构图方法，例如典型的黄金分割法构图，就是将主体放在黄金分割点上，而不是画面的中心。但有些情况将主体放在画面的中心也不失为一种好的构图方法，至于各种构图的具体内容，会在后面的章节中详细讲解。

回到视觉中心的问题上。为了让主体处在画面的视觉中心，除了调整主体的位置，更重要的方法在于利用明暗对比、虚实对比、大小对比以及利用牵引线引导视线等处理方法。这些方法都会让观者第一时间注意到主体。对于初学者而言，笔者认为一个最简单的方法是通过调整拍摄时手机的角度和高低，使主体的周围成为空白区域，从而以空白区域来突出表现主体。

在下面的照片中，作者有意识地让主体——灯笼处于黄金分割点附近，并且通过消色处理降低背景对主体的干扰，从而通过色彩突出主体表达。

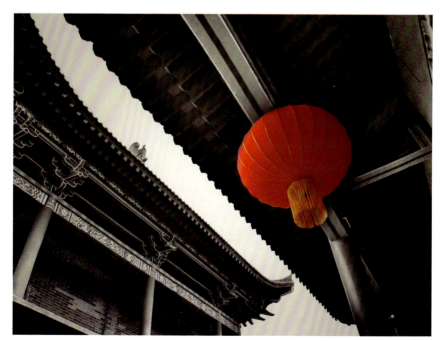

摄影：沈元英

为突出主体而存在的陪体

所谓陪体，是相对于主体而言的。有主体的存在，才会有陪体。一般来说陪体分为两种，一种是和主体相一致或加深主体表现，来支持和烘托主体；另一种是和主体相互矛盾或背离的，拓宽画面的表现内涵，其目的依然是为了强化主体。简单地说，是否加入陪体以及如何加入陪体的唯一标准就是能否增强主体的表现力。

摄影作品对于陪体的表现也有一定的要求，陪体必须是画面中的陪衬，用以渲染主体，并同主体一起构成特定情节的被摄对象。它是画面中同主体联系最紧密和最直接的次要拍摄对象。但值得注意的是，陪体在画面中的表现力不能强于主体，不能本末倒置。当然，陪体不是必要的元素，某些特定的画面并不需要出现陪体。

例如下面这张照片，就是通过陪体来支持和烘托主体。如果画面中没有肉植作为陪衬，就不会突显出人偶在画面中的趣味性。正是因为有肉植与人偶进行体积上的对比，形成了一个人造微观世界，才让观者感到一种视觉冲击力。

摄影：米珺

如何处理陪体？

处理陪体最重要的一点在于不能影响到主体表达。在不影响主体表达的情况下，可以适当地加入一些陪体，例如加入前景，或者加入一些周边的元素来对主体所处的环境进行表达。

正因为陪体不能干扰到主体，所以当拿起手机进行拍摄时，要尽量选择一个相对简洁的背景进行拍摄。很多摄友拍出的照片不好看的原因主要在于背景选择得太过杂乱，其次由于其他原因不适合突出主体，例如人脑袋上长树这种常见的构图错误。

下面这张照片是想表现主人的小资情调，因此在拍摄狗狗的同时，将苹果笔记本也纳入画面中成为陪体，并放在画面的右下角，从而在构图上打破画面主体小狗过于居中形成的呆板感觉。

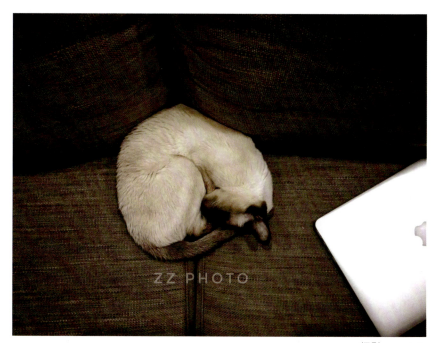

摄影：zz photo

在拍摄时完全不加入陪体也是个出好照片的方法，尤其适合接触摄影不久，还不知道如何处理陪体的摄友。当拍摄经验得到一定积累之后，再尝试加入陪体也不晚。

为何说构图要简洁？

构图为何要简洁？归根结底是因为一张照片，如果想抓住观者的注意力，就一定要有陌生感。何为陌生感？就是跟各位在日常生活中看到的景象不一样。例如一个很普通的杯子，在办公桌上看到的这个杯子，和买这个杯子时，在广告图片上看到的有区别，这就是一张照片的陌生感。

为何陌生感一定要使画面简洁呢？因为平常我们看到的景象太丰富了。还是以办公桌上的那只杯子为例，在观看时不可避免地会把周围的文件、电脑和键盘都纳入视野里，谁也不会为了只看杯子而把自己眼睛其他范围内的视角蒙住，但是，摄影可以将我们不想看到的统统排除在画面之外，从而使照片展现的画面与日常看到的实景不太一样，这也就是构图核心是使画面简洁的原因。

摄影：沈元英

使画面简洁的6个技巧

使画面简洁的一个重要原因就是力求突出主体，下面介绍6个常用的方法。

技巧1：仰视以天空为背景

如果拍摄现场太过杂乱，而光线又比较均匀的话，可以用稍微仰视的角度拍摄，以天空为背景营造比较简洁的画面。可以根据画面的需求，适当调亮画面或压暗画面，使天空过曝成为白色或变成为深暗色，以得到简洁的背景，这样主体在画面中会更加突出。

◆ 仰视避开杂乱的环境，以天空为背景得到简洁的画面

摄影：白静

技巧2：俯视以地面为背景

如果拍摄环境中条件限制多，没有合适的背景时，也可以用俯视的角度拍摄，只要地面干净，可以营造出比较简单的画面。使用这种方法的时候可以因地制宜，例如在水边拍摄的时候，可以水面为背景；在海边拍摄的时候，可以沙滩为背景；在公园拍摄的时候，可以草地为背景。

技巧3：找到纯净的背景

要想画面简洁，背景越简单越好，由于手机不能营造比较小的景深，也就是说，背景不可能虚化得非常明显。为了使画面看起来干净和简洁，最好选择比较简单的背景，可以是纯色的墙壁，也可以是结构简单的家具，或者画面内容简单的装饰画等。背景越简单，被摄主体在画面中就越突出，整个画面看起来也就越简单明了。

摄影：李冬冬

技巧4：故意使背景过曝或欠曝

如果拍摄的环境比较杂乱，无法避开的话，可以利用调整曝光的方式来达到简化画面的效果，根据背景的明暗情况，可以考虑使背景过曝成为一片浅色，或欠曝成为一片深色。

要让背景过曝，在拍摄的时候需要增加曝光，反之，应该在拍摄的时候降低曝光，让背景成为一片深色。

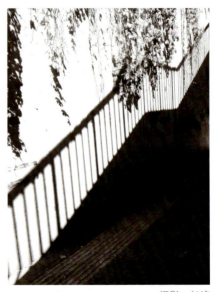

摄影：邬峰

技巧5：靠近对象拍摄使背景虚化

如前所述，利用背景朦胧虚化的效果，可以特别有效地突出主体。虽然受到感光元件限制，手机无法拍出那种能够与专业数码相机相比的浅景深（即背景模糊虚化）效果，但如果按下面的方法进行拍摄，也能够得到背景有些虚化的画面。

在拍摄的时候，在能够对焦的情况下，尽量靠近被拍摄的对象。有些手机可以手动控制光圈，此时应该使用大光圈（即光圈值比较小，如F1.2、F2等）进行拍摄。

也可以在手机中安装更专业的拍照APP，如相机360或Procam等。

如果有手机外接镜头，还可以使用外接的微距镜头来拍摄。

摄影：王永川

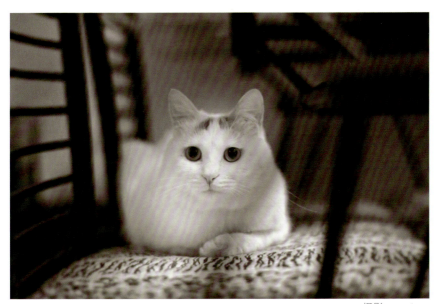

摄影：zz photo

技巧6：使用人像模式使背景虚化

使用iPhone 7 Plus的人像模式也可以轻松拍出背景虚化效果的照片。原因在于iPhone 7 Plus拥有双摄像头，可以模拟出媲美单反相机的虚化效果，算是弥补了手机摄影浅景深效果不足的问题。

打开手机照相功能后，划动屏幕选择人像模式，可以看到除了对焦的主体清晰外，背景出现了明显的虚化效果。

在使用这一功能时，手机会提示您最佳虚化效果所需的拍摄距离。如下图所示，当手机离被摄体过近时，会提示您应该离远一点拍摄，当到达最优虚化效果的距离时，会发现效果明显变好，并且会有底色为黄色的文字"景深效果"出现，这时就可以按下快门拍摄了。

① 选用人像模式即可拍摄背景虚化照片

① 当拍摄距离不能得到最优虚化效果时会有提示

① 得到最优虚化效果会显示"景深效果"字样

上面是一组使用iPhone 7 Plus人像模式实拍的图片，一起对比一下背景虚化效果产生的作用。

右侧这张照片并没有使用人像模式拍摄，背景的绿色植被清晰可见。

将iPhone 7 Plus调整为人像模式进行拍摄后,可以看到下图的背景出现了明显的虚化效果。

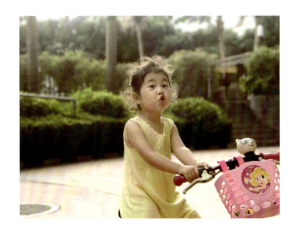

再通过简单的剪裁、调色处理,一张不错的儿童照片就诞生了。

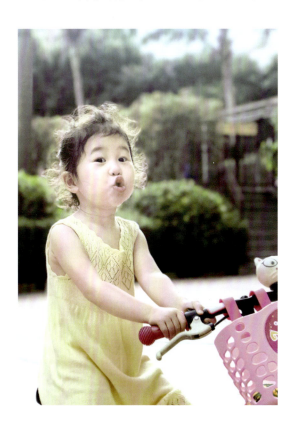

10种常用的基础构图技巧

技巧1：最经典的黄金分割构图

黄金分割法是构图方法中最为经典的一种，该种构图方法源自于一种数学上的比例关系，但它所拥有的艺术性、和谐性及蕴藏的美学价值，也同样适用于记录并展现美的摄影领域。

运用黄金分割法构图时，摄影师可将画面表现的主体放置在画面横竖三分之一等分的位置或者其分割线交叉产生的四个交点位置，处于画面视觉兴趣点上，以引起观者的注意，同时避免长时间观看而产生的视觉疲劳。

↑ 将银杏叶置于画面的黄金分割点的位置，成为画面的兴趣点

摄影：墨影随行

技巧2：水平线构图

水平线条善于表现力求平静与稳定的画面，会给观者一种静默的感觉。从某种意义上来说，水平线构图其实是黄金分割法构图的一种表现形式，将水平线放置在画面的三分之一处可以有效突出主体，并防止画面看上去很呆板。

水平线最常见的表现形式是地平线，有时为了表现绝对的均衡，将地平线放在画面中央反而是较好的选择。毕竟构图不是死搬硬套，要根据拍摄画面进行合理构图。

地平线的位置确定后,接下来就要端平手机进行拍摄,不能让地平线有一点倾斜。这也是很多摄友常犯的问题,拍摄的大多数照片都是歪斜的。

摄影:Diana

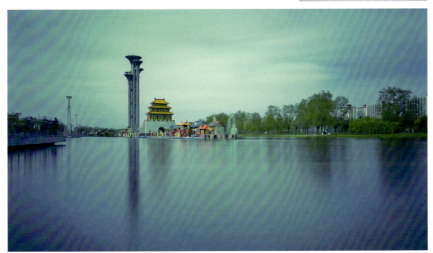

摄影师:姜勇

技巧3：垂直构图

画面中的垂直线条往往带有高大、坚定和生命力等寓意，将画面一分为二的垂直线能创造强烈的形式感。

在拍摄时需要注意，不能让不同层次的线条产生叠加关系，如在拍摄人像时，被摄者头顶"长"出一棵树来，将会成为画面的硬伤。同样，在利用垂直构图时，将手机拿正，保证线条是竖直状态是重中之重。

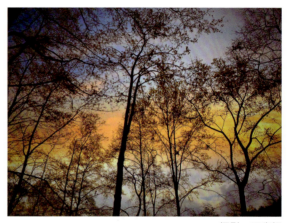

摄影：田馥颜

技巧4：富有动感的斜线构图

斜线构图能够表现出较强烈的运动趋势，并且暗示运动的方向。相对于横平竖直的线条，斜线构图会更多地表达倾斜、不稳定或动感。

斜线构图的应用不仅仅局限于主体，例如下面这张照片，画面中的主体麻雀位于黄金分割点附近，而陪体电线则采用了斜线构图的方式。虽然画面中的麻雀并没有起飞的姿态，但由于画面中斜线的存在，依然让观者感受到强烈的动感，有一种麻雀随时会飞走的感觉，这也正是斜线构图的魅力所在。

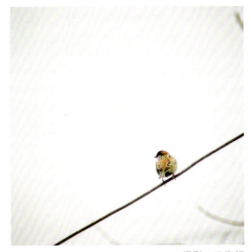

摄影：田馥颜

技巧5：营造众妙之门的框式构图

也就是在构图时使用框式构图，即利用被摄对象本身或者周围的环境，在画面中营造出框形的构图技巧，框式构图可以将观者的视点汇聚在框内的主体上。

很多精彩的框式构图都有一种浑然天成的感觉，既能够起到吸引观者的目的，又能给人非常舒服的视觉感受。

拍摄的时候可以寻找纯天然的框，例如门和窗等框形结构，或者树枝以及阴影等也可以被当成框式构图。框式构图不一定是封闭式的，也可以是开放的和不规则的。

框式构图不仅可以汇聚视觉，还可以营造出很好的画面层次感，因此很适合于手机摄影。

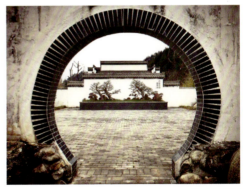

摄影：徐晓龙

技巧6：表现空间感的牵引线构图

牵引线是指画面中向某一点汇聚的线条，能强烈地表现出画面的空间感，使人在二维的平面图片中感受三维的立体感。透视牵引线则会将观者的视线引至画面主体，达到突出主体的作用。

利用牵引线进行构图的重点在于要善于发现牵引线。只要仔细观察就不难发现，生活中到处都是牵引线，例如围栏、墙壁和装饰性的彩带等向一个方向延伸的线状结构。

下面这张照片就是以道路作为牵引线，将视线引向主体的同时，为画面提供了很强的空间感。

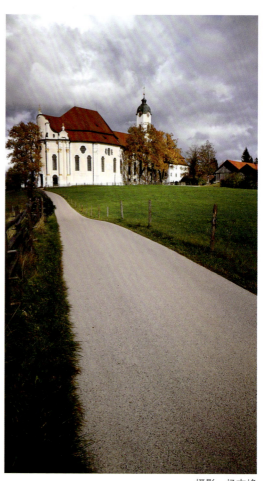

摄影：杨志峰

技巧7：形散而神不散的散点构图

散点式构图看似很随意，但一定要注意点与点的分布要比较匀称，不能有一边很密集，一边很稀疏的情况，否则画面会给人一种失重的感觉。

为了能够让画面更美观，采用散点式构图时，点与点之间要有一定的变化，例如大小对比或者颜色对比，否则画面会感觉很呆板。

这种构图形式常用于拍摄花卉、灯以及糖果等静物题材。

技巧8：展现形式美的三角形构图法

三角形构图是很常用的一种构图方式。根据三角形的位置不同，它可以令画面产生稳定感或者动感。最常见的莫过于拍摄山岳时使用三角形构图，但三角形构图绝不仅限于拍摄"三角形的景物"，更多的要从拍摄角度来发现场景中的三角形。

例如下面这张拍摄故宫的照片，通过巧妙地调整拍摄角度，在画面右下侧形成三角形构图，同样是故宫红墙，画面就会增添不少新颖感。

而第二幅照片中，将屋顶的三角形拍摄到画面的正下方，并且三角形在画面中的角度也很正，就会带来一种稳定以及平和之感。

摄影：仁泠

摄影：冷月凝露

技巧9：展现柔美之姿的曲线构图法

曲线象征着柔和、浪漫和丰满，给人以美感。曲线构图包括规则曲线构图和不规则曲线构图，其表现方法是多样的，有对角式、S式、横式和竖式等，当曲线和其他线型综合运用时，效果会更为突出。

例如下面这张照片，通过明暗分布展现出建筑局部的曲线结构，搭配顶部的直线结构，给观者以刚柔并济的视觉感受，画面的线条美感十分突出。如果单独拍摄顶部呈直线的钢结构，画面就会生硬许多，失去柔美之感。

摄影：童远

技巧10：塑造均衡之美的对称式构图

对称式构图是指画面中两部分景物，以某一根线为轴，在大小、形状、距离和排列等方面相互平衡和对等的一种构图形式。

通常采用这种构图形式来表现拍摄对象上下（左右）对称的画面，这些对象本身就有上下（左右对称）的结构，如鸟巢和国家大剧院就属于自身结构是对称形式。因此摄影中的对称构图实际上是对生活中美的再现。

还有一种对称式构图是由主体与水面倒影或反光物体形成的对称，这样的画面给人一种协调、平静和秩序感。

摄影：仁泠

↑ 基本上所有的皇家建筑都追求极致的对称

摄影：重阳

↑ 水面上的倒影使画面形成对称式构图，增加了画面的形式美感

巧用对比的6种构图技巧

利用对比进行构图是一种常用手法,它可以将注意力吸引到主体上,并使其成为画面中压倒性的绝对中心。任何一种差异都可以形成对比,如大小、形状、方向、质感以及内容。

无论是哪一种艺术创作,对比几乎都是最重要的艺术创作手法之一,虚实、明暗以及颜色等,都可以成为对比的方式。

技巧1:利用浅景深营造虚实对比

人们在观看照片时,很容易将视线停留在较清晰的对象上,而对于较模糊的对象,则会自动"过滤掉",虚实对比的表现手法正是基于这一原理,即让主体尽可能地清晰,而其他对象则尽可能地模糊。人像摄影是最常使用虚实对比手法来突出主体的题材之一。

如下面这张照片,通过虚实的对比可以展现出一幅如梦似幻的景象。

技巧2:利用大小对比营造意境

大小对比是最直观的突出主体的方式,可以通过近大远小的透视关系,让主体距离镜头近一些,陪体远一些,这样主体所占画面的画幅比较大,从而突出主体。

但主体"小"陪体"大"也是突出主体的一种方式,而且会使照片充满意境。重点在于,主体虽小,但位置一定要处在视觉中心。

例如下面这张照片,画面中的人物是主体,所占画幅远不如那棵树,但由于人物处在视觉中心,所以观者依旧会被主体所吸引,让观者产生对生命与成长的思考。

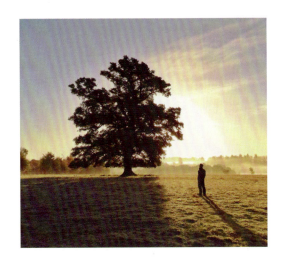

技巧3：利用透视效果形成远近对比

当三维空间被压缩成二维空间后，描述画面纵深感最有效的方法就是使用透视牵引线。右面这张照片将乡村小道作为透视线，使围墙、树木以及远处的房屋形成远近对比，让观者明显感受到围墙、树木以及房屋在画面中的层次感。

摄影：宗剑峰

技巧4：利用动静对比让画面更有灵性

运动的主体与静态的背景对比可以让主体显得更为突出，例如下图中采蜜的蜜蜂与花卉形成了鲜明的动静对比，让观者的视线不自觉地集中在主体蜜蜂上，使得蜜蜂更为生动，画面也充满灵性。

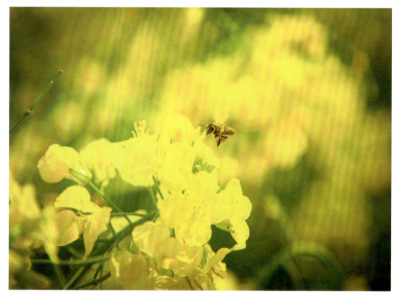

摄影：任腾飞

技巧5：利用明暗对比突出形式美感

明暗对比产生的差异化非常强，足以吸引观者的绝大部分注意力，可以采取将要突出的明亮主体置于较暗的环境下，也可以按相反的方法突出主体。

常说摄影是用光的艺术，何为用光？其实就是控制画面的明与暗。生活中处处存在着明暗对比，不经过训练，是很难发现明暗对比的美感所在。这需要摄影者时刻留意身边不同层次的明暗变化，多拍和多练，渐渐就会对明暗十分敏感，摄影技术定会上升一个层次。

通过强烈的明暗对比还可以将一些规律性变化的形状突显出来，得到一幅形式美感较强的照片。

如果对明暗变化的感受不是十分明显，可以在生活中多注意观察高光与阴影这种对比度很大的明暗变化，然后再去观察一些细微的明暗过度。熟练掌握明暗对比，不但会提升照片的形式美感，而且会令图片更有层次。

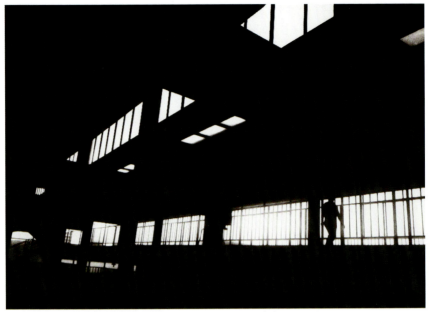

摄影：童远

技巧6：利用色彩对比吸引注意力

最容易形成对比的方式之一，就是利用颜色形成对比，例如黑与白和红与绿等都可以在颜色上形成对比。注意在构图的时候尽量让画面中一种颜色的面积较大，而另一种颜色的面积较小，可以考虑以 3 : 7 甚至 2 : 8 的比例分配画面。如果两种色彩所占的比例相同，对比会显得过于强烈，例如下图中，红与绿如果在画面上占有同样面积的时候，就容易让人头晕目眩。

摄影：潘培玉

对画面中主体外的景物进行去色处理也是一种色彩对比的构图手法,即通过使用后期APP只保留主体的颜色来表达情感与思想。这种方法得到的画面属于有色与无色的对比类型。例如下面这张街拍照片,将作为陪体的高楼进行消色处理,象征着冷漠与城市生活的压抑,而老人们红色的衣服则象征着热情,不禁让人对他们人老心不老的生活态度产生赞赏之情。

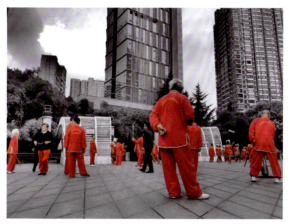

摄影师:田馥颜

6个让照片充满诗情画意的构图技巧

有些比较特殊的构图方法,虽然使用频率不高,但是在特定场景会展现出独特的意境,对提升照片美感作用很大。

技巧1:疏可走马

疏可走马,顾名思义,画面中的留白一定比较多。所以疏可走马的构图关键在于留白的运用。

在拍摄一些线条或者形状很明朗的场景时,大面积的留白会使观者对画面之外的内容进行联想,从而突破照片边框的限制。

例如下面这张照片,画面中简单与明朗的树枝线条以及一条渔船就是其所有内容,其余部分则是大面积的留白。这部分留白起到了两个作用:

❶ 通过留白营造了画面中一叶扁舟独自行的意境美。

❷ 通过留白引导观者进行景色的联想,让每一位看到这张照片的人,脑海中都有不同的景象。

摄影：楚福增

技巧2：密不透风

密不透风与疏可走马构图方法正好相反，其特点在于整个画面不存在留白，这种构图看似简单，但是想拍出效果却很不容易。通常来讲，密不透风构图法会通过以下几点来表现画面美感。

❶ 独特的视觉感受。通过主体在画面中不断地重复，来得到这种不同于任何一种构图方法的视觉感受。但这里并不是简单的重复，每一个重复出现的元素也会有其细微的变化。

❷ 密集中的色彩随机。就好像画家的调色板，上面什么颜色都有，随机地呈现各种色彩的搭配。而密集构图可以通过色彩的多样性和随机性带给图片不一样的风格。

❸ 密集中的规律性。这类图片就需要摄影师敏锐的观察力了。可能一根绳子、一堆轮胎或者几级台阶，看起来都没有什么好拍的，但是当它们以一定的规律集中在一起时，就有可能是一个极富美感的画面。

❹ 密集中的韵律感。密不透风构图的韵律感主要通过光影的变化来表现。看似相同的主体，当光影在其表面出现不同的反射现象时，就是利用该种构图方法的最好时机。

摄影：高佳敏

技巧3：画中有画

画中有画构图法通常利用各种镜子，例如汽车反光镜、墨镜或者水面等任何可以成像的材质、在照片中形成一个独立的画面。

这类照片给人一种空间上的冲突感，其实也是一种对比，是镜中的画面与周围环境的对比，这种对比给人一种独特的视觉享受。

摄影：刘洺槊

画中有画还有像下面这张照片的表现方法，将真实的相框纳入手机镜头内进行拍摄，给观者一种空间错乱的感觉，有兴趣的话可以尝试下这种拍摄方法。

摄影：张宝玉

技巧4：趣味点构图

指在画面中有一个或几个明显的视觉焦点，从而使整个画面显得更加生动，通常用于充当趣味点的是人、动物、造型精致的树木等对象。趣味点有时可能只占画面很小的一部分，但却是整张照片的重点，有着化腐朽为神奇的功效。也许很多大场景和大视觉的照片让人感到视觉疲劳，但一张照片上某个小小的趣味点，却能使人眼前为之一亮，如同人们在平静的湖面上投下一粒石子，掀起层层涟漪。

利用趣味点构图，需要做好以下3点。

❶ 寻找趣味点。找到趣味点并不难，如果两个人出去玩，可以让其中一人作为兴趣点，另外一人拍照。如果是自己出去玩，也可以利用自己作为兴趣点，把相机用三脚架或用其他方法固定，然后进行拍照。

❷ 突出趣味点。一定要将趣味点放在视觉中心上。为了能够让观者一眼注意到趣味点的存在，环境一定要简洁，画面不能有太多干扰因素。同时，利用明暗对比突出趣味点也是个不错的选择。

❸ 趣味"点"不能太小。虽说趣味点要小才能有它独特的意境美，但是也不能小到根本看不出是什么。例如画面中的趣味点是人，那最基本的，要能清晰分辨出人的轮廓，否则会给人感觉就是个黑点，或者是一根木杆，那种天人合一的意境也就不复存在了。

两种创意构图技巧

摄影作为一种艺术形式,并不存在完美的构图方法。笔者也一直在强调,一切构图方法只是为了让初学者了解如何将三维场景转变为富有美感的二维平面。而最好的构图则是拍摄者在长期的拍摄过程中总结出来的独特构图方式,也就是要创新。该节为大家介绍两种创新性较强的另类构图。

技巧1:有趣的错视构图

照片除了拍得美,还可以拍得有趣,这就要求摄影师对眼前事物有独到的观察能力,以便抓住在生活中出现的转瞬即逝的趣味巧合,还要积极发挥想象力,发掘出更多的创意构图。

在拍摄时可以利用错位拍摄、改变拍摄方向和视角等手段,去发现和寻找具有创意趣味性的构图。下面的两张图中,左侧的照片看上去好像人的头部顶着一个大箱子,右侧的照片看上去似乎是泰坦尼克号的剧照。

摄影：童远

拍摄太阳或者月亮的时候，用错位拍摄可使画面更有趣，是非常常见的拍摄手法，至于要如何去跟太阳或者月亮互动，就看个人的创意了。

摄影：李菲

技巧2：艺术的抽象构图

抽象构图的关键是使画面没有特定的形态，即便是有固定形态的场景，例如拍摄建筑物，依然可以利用慢门拍摄，或者拍摄多张照片进行后期合成等方法进行抽象照片创作。很多手机都自带慢门拍摄功能了，一些后期APP例如flickr也支持多重曝光照片的制作，所以创作的手法多种多样，关键还要看拍摄者有没有艺术思维。

例如下面这张照片，隐约能够看出拍摄的对象是花卉，通过虚焦以及后期光斑的处理，使得该照片成为一幅表达花卉缤纷色彩的抽象作品。绝大多数摄友拍摄表达花卉缤纷色彩的照片，都会选择一处色彩较多，较密集的场景，并将花卉拍摄得清晰并且色彩分明。但效果却不如下面这张作品，这就是构图的创新性，应根据想要表达的内容来进行构图，而不是死板地用固定的方式去拍摄固定的题材。

摄影：姜勇

二次构图能为照片带来哪些改变？

通过二次构图弥补前期的不足

有些拍摄情况可能需要快速按下快门捕捉画面，导致没有过多时间思考构图，这时就需要通过手机后期APP对构图进行调整，绝大多数数码照片后期处理APP都有裁剪功能。

例如下面这张水纹的照片，在拍摄时加入了太多石头作为陪体，干扰了对水纹的表现。通过后期二次构图，将部分多余的陪体裁剪掉，因此得到一张水纹更突出、画面更简洁的照片。

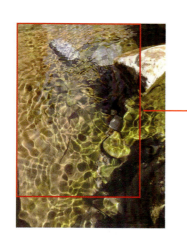
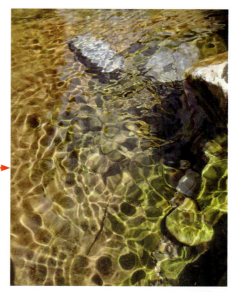

摄影：墨影随行

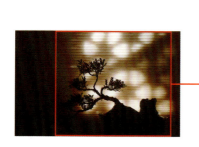
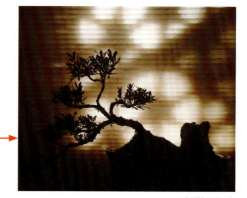

摄影：仁泠

通过二次构图改变画幅方向

二次后期也可以用来改变画幅，一幅横画幅的照片，被裁切成为竖画幅的画面时，可能完全改变了原本的感觉，得到更出色的画面效果。如下图将原本横画幅的画面裁切成了竖画幅的画面，使得画面主体书本和花更加突出，且视觉上更加舒服。

摄影：廖建云

⬆ 经过后期调整后由横画幅变为竖画幅

下面这张照片则将竖画幅裁剪为横画幅，主体更突出，画面也更饱满。

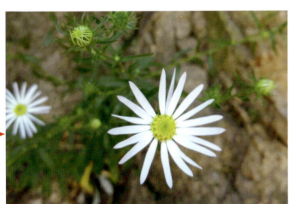

摄影：高佳敏

⬆ 经过后期调整后由竖画幅变为横画幅

Chapter 04
11个用光技巧让照片拥有灵魂

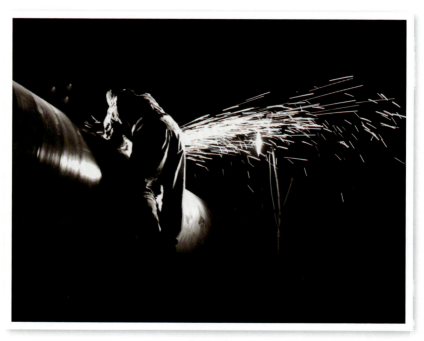

摄影：唐珂

顺光环境的拍摄技巧

当光线照射方向与手机拍摄方向一致时，这时的光即为顺光。

在顺光照射下，景物的色彩饱和度很好，拍出来的照片画面通透，颜色亮丽，可以拍摄颜色鲜艳的花卉。

很多摄影初学者就很喜欢在顺光下拍摄，除了可以很好地拍出颜色亮丽的画面外，而且没有明显的阴影或投影，所以很适合拍摄女孩子，可以使其脸上没有阴影，尤其是用手机自拍的时候，这种光线比较好掌握。

但顺光也有不足之处，即在顺光照射下的景物，受光均匀，没有明显的阴影或者投影，不利于表现景物的立体感与空间感，画面比较平淡乏味。

为了弥补顺光的缺点，需要让画面层次更加丰富，例如，使用较小的景深突出主体；或是在画面中纳入前景来增加画面层次；或利用明暗对比的方式，就是指以深暗的主体景物配明亮的背景或前景，或反之。

↑ 顺光示意图

↑ 顺光下女孩的面部几乎没有阴影，看起来很白皙　　摄影：陈维静

侧光环境的拍摄技巧

当光线照射方向与手机拍摄方向呈90°角时，这种光线即为侧光。

侧光是风光摄影中运用较多的一种光线，这种光线非常适合表现物体的层次感和立体感，原因是侧光照射下景物的受光面在画面上构成明亮部分，而背光面形成阴影部分，明暗对比明显。

景物处在这种照射条件下，轮廓比较鲜明，纹理也很清晰，立体感强，因此用这个方向的光线进行拍摄，最容易出效果。所以，很多摄影爱好者都用侧光来表现建筑物以及大山的立体感。

↑ 侧光示意图

↑ 侧光下建筑的立体感很强

摄影：刘娟

逆光环境的拍摄技巧

逆光就是从被摄景物背面照射过来的光,被摄体的正面处于阴影部分,而背面处于受光面。

在逆光下拍摄的景物,被摄主体会因为曝光不足而失去细节,但轮廓线条却会十分清晰地表现出来,从而产生漂亮的剪影效果。

拍摄时要注意以下3点:

第一,如果希望被拍摄的对象仍然能够表现出一定的细节,应该进行补光,可以在手机上增加曝光补偿,使被拍摄对象与背景的反差不那么强烈,形成半剪影的效果,从而画面层次更丰富,形式美感更强。

第二,逆光拍摄时,需要特别注意在某些情况下强烈的光线进入镜头,在画面上形成眩光。因此,拍摄时应该随时调整手机的拍摄角度,查看画面中是否出现眩光。

第三,逆光拍摄时,测光位置应选择在背景相对明亮的位置上,点击手机屏幕中天空部分即可。若想剪影效果更明显,则可以在手机上减少曝光补偿。

⬆ 逆光下的建筑物和人物都形成了剪影效果,画面很有形式美感

摄影:童远

⬆ 逆光示意图

软光与硬光有何特点?

软光的拍摄技巧

软光实际上就是散射光,散射光是指没有明确照射方向的光,如阴天、雾天以及雾霾天的天空光或者添加柔光罩的灯光是典型的散射光。

这种光线下所拍摄的画面没有明显的受光面、背光面和投影关系,在视觉上明暗反差小,影调平和。利用这种光线拍摄时,能较为理想地将被拍摄对象细腻且丰富的质感和层次表现出来,例如,在人像拍摄中常用散射光表现女性柔和与温婉的气质和娇嫩的皮肤质感。其不足之处是被摄对象的体积感不足,画面色彩比较灰暗。

在散射光条件下拍摄时,要充分利用被摄景物本身的亮度及由空气透视所造成的虚实变化,如果天气阴沉就必须严格控制好曝光,这样拍出的照片才层次丰富。由于手机对光线的敏感度不够,因此尽量避免在太弱的光线环境中拍摄。

实际拍摄时,建议在画面中制造一点亮调或颜色鲜艳的视觉兴趣点,以使画面更生动。例如,在拍摄人像时,可以要求模特身着亮色的服装。

摄影:黄巢

硬光的拍摄技巧

硬光实际上就是强烈的直射光，当光线没有经过任何介质散射或反射，而直接照射到被摄体上时，这种光线就是直射光。直射光其特点是明暗过渡区域较小，给人以明快的感觉。

直射光的照射下会使被摄体产生明显的亮面、暗面与投影，因而画面会表现出强烈的明暗对比，从而增强景物的立体感。非常适合于拍摄表面粗糙的物体，特别是在塑造被摄体的"力"和"硬"气质时，更可以发挥直射光的优势。

另外，硬光下的阴影也具有一定的表现力，有时能够增加画面的纵深透视感，能与亮部结合形成有节奏感的韵律，增强画面的感染力。

⬆ 直射光下画面很明朗，阴影也很明显

清晨和傍晚的用光技巧

当太阳从东方地平线升起以及傍晚太阳即将沉于地平线下时,太阳光和地面呈 15°左右的角度,景物的大面积垂直面被照亮,并留下长长的投影。

阳光在穿透厚厚的大气后,光线柔和并且色温较低,如果拍摄的是森林或山脉,常伴有晨雾或暮霭,空气透视效果强烈,暖意效果比较明显。采用这种光线拍摄近景照片,影调柔和并且层次丰富,空间透视感强。

但这段时间非常短,光线强弱变化较快,因此,要抓紧时间拍摄,同时要把握住曝光量的控制。

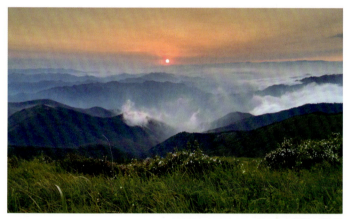

摄影:洛洛

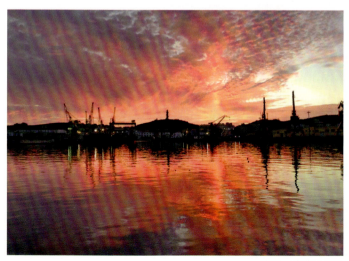

摄影:残缺的光影

阴雨天气的用光技巧

阴天或雨天里的光线属于散射光线，画面的反差小，没有明显的明暗反差，但因天气原因，景物会显得混沌和模糊，从而给人朦胧感和压抑感，不过这种朦胧景色有时反而比强光下的清晰景物更具艺术魅力，柔和的氛围往往能引起人的情感共鸣。

虽然在阴天或雨天里光线比较暗淡，却是不可多得的拍摄良机，拍摄者可以根据主题，来调整画面的曝光量，营造出朦胧、神秘或忧愁等情调的照片。

在拍摄对象方面，不管是乌云密布，还是地面积水被雨水溅起的圈圈涟漪、城市的缤纷灯光在潮湿地面上形成的朦胧倒影、玻璃上滑落的雨滴以及雨中花朵等，都能够很好地表现阴雨天的气氛。

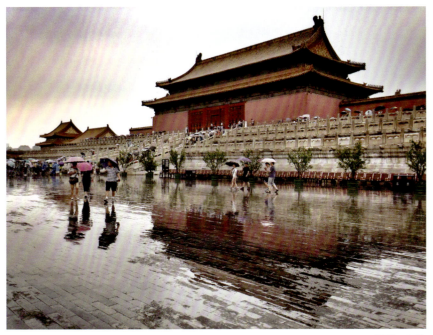

摄影：仁泠

轮廓光的拍摄技巧

相对于其他光线而言，轮廓光具有很强的造型效果，能够有效地突出被摄体的形态，在被摄体的影调或色调与背景极为接近时，轮廓光能够清晰地勾画出被摄体引人注目的轮廓。

轮廓光还具有很强的"装饰"作用。这主要是指它能在被摄体四周形成一条亮边，把被摄体"镶嵌"到一个光环中，给观者以美的感受。

要拍出这种轮廓光效果，应该使用逆光或者侧逆光。拍摄的时候，尽量避开过于明亮的背景，这样轮廓光才能够在较暗的背景下突显出来。

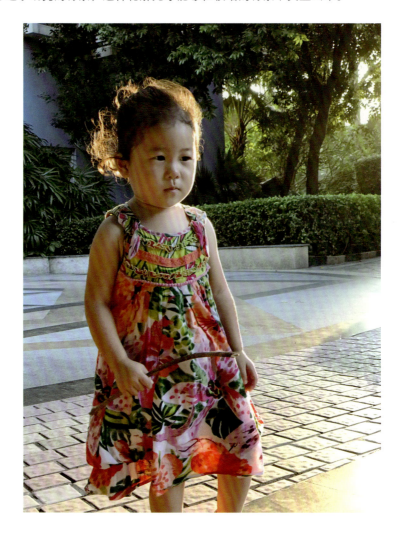

条状灯光的拍摄技巧

 手机的感光元件比较小,在弱光下拍摄会充分暴露这一缺陷,拍摄出来的照片画质非常糟糕。许多摄影爱好者通过后期调色以及降低噪点等一些手段和方法来弥补这一缺陷,这的确是一个可行的方法。在这里我们提供另外一个思路供大家尝试,即让夜晚的灯光变成条状,而不是点状,如下面所示的图片。

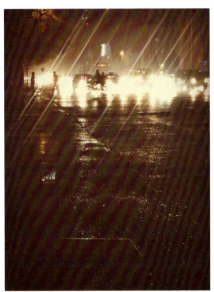

 要拍出这样的照片,诀窍在于在拍摄之前先用手摸一下手机的镜头,而且要确保手不要完全的干净,最好有一点点的油渍和污渍,在触摸镜头的时候,要横向或者纵向做一个擦拭的动作,也可以尝试斜向45°的方向,这个动作的方向将决定了照片中灯光条的方向。

路面积水——反射光的拍摄技巧

路面积水的反光性，使其可以倒映出影像。将倒映的影像呈现在照片中往往会使观者有一种视觉陌生感。

在拍摄积水倒影时，角度的选择是重中之重。有时为了一个完美的角度，拍摄者需要有一定的牺牲精神，例如下面这张展示婚纱照拍摄过程的照片，摄影师为了能够拍摄出新人完整的倒影而不得不以五体投地的姿势进行拍摄。

除了路面积水，金属和玻璃等反射表面也可以拍摄出倒影，既有情趣，又具表现力。如果在拍摄时扩大关注点并放飞想象力，会发现利用商场地面以及手中的化妆镜也能够拍摄出不错的反射影像。

正所谓他山之石，可以攻玉，虽然下面展示的照片以及所拍摄出来的场景效果，是专业摄影师使用传统数码相机所拍摄出来的，但是，照片所展示出来的拍摄姿势、角度及想法，值得每一个使用手机摄影的爱好者借鉴。

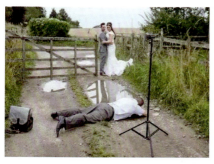
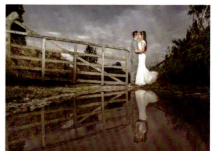

抽象光影的拍摄技巧

抽象表现主义是现代艺术的一个主要流派，起源于上世纪初。抽象表现方式并不是客观再现物体的原貌，也不以叙事为主要目的。抽象表现主义弱化了具体的形象，不再关注物体具体的形态，使客观再现物体成为第二性。正如阿德·莱恩哈特所说："让艺术更加纯粹和虚空，更加绝对和唯一"。

对于摄影而言，其首要的任务就是客观地反映事物，但从艺术的角度来看，以抽象的手法来表现事物，或者说将事物表现成为抽象的光影，具有独特的审美价值。在摄影界如马克·斯特莱德和爱德华·韦斯顿等西方摄影家都进行了大量的实践和探索。

如果要用抽象的光影来表现事物，最重要的是选择不同的表现角度，例如通过反射或折射的光线来表现事物。如通过拍摄有涟漪的水面、破碎的镜面或者有茶叶飘浮的茶杯水面等，都会发现另一个抽象的世界。

下面展示的这张照片色彩丰富绚烂，有种抽象油画的感觉，实际上是笔者雨天拍摄的马路，只是在后期 APP 中进行了大幅度的颜色调整处理，原照片如右下图所示。

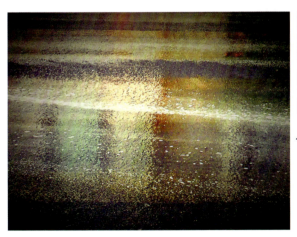

Chapter 05
10个色彩技巧使照片更夺目

摄影:江红燕

利用色彩的5个技巧使照片更夺目

技巧1：利用调和色使画面更协调

色环上临近的色彩相互配合。如红、橙和橙黄，蓝、青和蓝绿，红、品和红紫，绿、黄绿和黄等。由于它们反射的色光波长比较接近，不至于明显引起视觉上的跳动。所以，它们相互配置在一起时，不仅没有强烈的视觉对比效果，而且会显得和谐与协调，使人们得到平缓与舒展的感觉。

需要指出的是，相邻色彩构成的画面较为协调和统一，却很难给观赏者带来较为强烈的视觉冲击力，这时则可依靠景物独特的形态或精彩的光线，为画面增添视觉冲击力。

↑ 相邻色示意图

↑ 黄绿相间的邻近色调的画面看起来很和谐　　　　　摄影：任腾飞

技巧2：巧用对比色突出主体

在色彩圆环上位于相对位置的色彩，即为对比色。一幅照片中，如果具有对比效果的色彩同时出现，会使画面产生强烈的色彩效果，常给人留下深刻的印象。

在摄影中，通过色彩对比来突出主体是最常用的手法之一。无论是利用天然的、人工布置的或通过后期软件进行修饰的方法，都可以获得明显的色彩对比效果，从而突出主体。

在对比色搭配中，最常用到的就是冷暖对比。一般来说，在画面里暖色会给人向前的感觉，冷色则有后退的感觉，这两者结合在一起就会有纵深感，并使画面更具有视觉冲击力。

在同一个画面中使用对比色时，一定要注意如果画面中每种对比色平均分配画面，非但达不到使画面引人注目的效果，还会由于对比色相互抵消，使画面更加不突出。因此两种颜色在画面中占的面积一定要一大一小。

↑ 对比色示意图

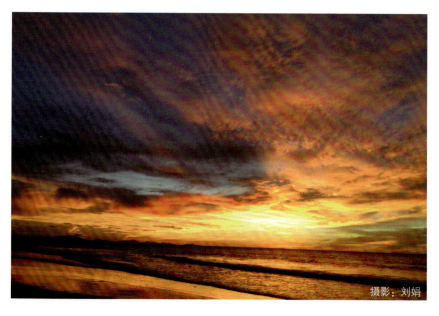

摄影：刘娟

技巧3：利用逆光为画面染色

如果使用手机正对着光源拍摄，那么这种光位就是逆光。在户外按这种方式拍摄时，太阳光会直接照射在镜头上，这样的光线犹如在照明效果均匀和谐的舞台上，射来了一束看不出边沿的耀眼强光，向着四周漫延散开。

在照片上可以看到，被强光照射到的那一处，出现光晕现象，整个画面里的景物显示特别淡，并向周围延伸，景物的边缘有模糊不清的感觉，画面呈现明显的光线颜色，如果在黄昏时分拍摄，那么画面整个成为暖暖的橙色。

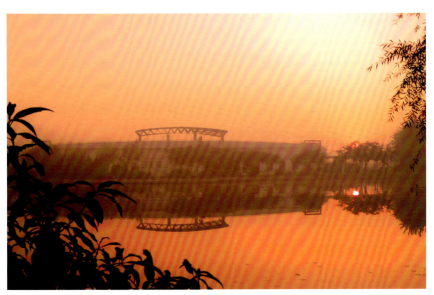

摄影：孙玥

摄影：孙玥

技巧4:利用后期调整照片色彩

使用任何摄影器材拍摄时,都有可能因为天气不给力、器材性能有限以及拍摄方法不正确等原因导致照片暗淡无光,本来应该色彩鲜艳的照片毫无亮点。此时可以利用后期APP从亮度、对比度、饱和度、高光色调和阴影色调等方面入手进行调整,打造色彩鲜艳的照片。

下面展示了两组照片,从前后对比可以看出,通过后期调整,能够让照片色彩优化不少。

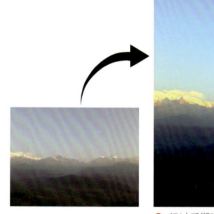
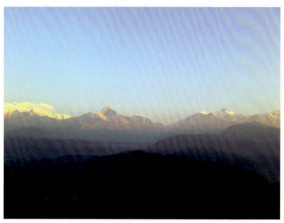

↑ 经过后期调整后,原本灰蒙蒙的画面变得很有色彩感

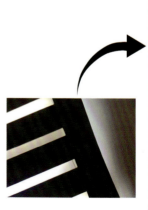
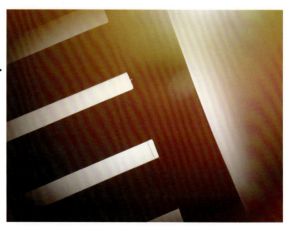

↑ 在几乎黑白的画面上,添加色彩炫光后的效果

技巧5：合理利用饱和度为照片增色

饱和度是指色彩的纯度，或者说色彩本身的鲜明程度。摄影作品色彩的饱和度不同，整个照片给人的感觉也会迥然不同，色彩饱和的照片给人一种现代的、丰富的、活跃的和时尚的感觉，而饱和度较低的照片给人一种褪色的、老旧的、复古的、低调的、婉约的和含蓄的感觉。

在手机拍摄过程中，除去天气与光线这两种影响因素外，控制照片的色彩饱和度主要依靠曝光量。

如果拍摄现场的光照强烈，画面色彩缤纷复杂，可以尝试采用过度曝光和曝光不足的方式，使画面的色彩发生变化，例如过度曝光会使画面的色彩变得相对淡雅一些；而如果采用曝光不足的手法，则会让画面的色彩变得相对凝重和深沉。若要得到曝光不足或曝光过度的画面，只要在手机上设置加减曝光补偿即可。

这种拍摄手法就像绘画时在颜色中添加白色和黑色，改变原色彩的饱和度及亮度。

⬆ 减少曝光补偿后拍摄的画面色彩饱和度明显提高

⬆ 未减少曝光补偿拍摄的画面，颜色较淡

5个技巧展现黑白照片独有魅力

从第一张黑白照片诞生至今，已经有近200年的历史了，但在彩色照片如此普及的今天，黑白照片却在摄影领域中仍占据着重要位置，不得不承认黑白照片有其独特的魅力。

既然黑白照片如此有魅力，将彩色照片都转换为黑白照片不就好了吗？其实不然，黑白照片因为没有色彩，只有明暗，因此并不适合表现色彩丰富的画面，但也正是因为没有色彩，其对光影的表现要比彩色照片更突出。并且黑白照片有其独特的历史感与见证感，下面将详细介绍展现黑白照片魅力的5个技巧。

技巧1：利用黑白拍摄纪实类照片

由于纪实类照片的表达重点在于真实地记录场景和强调客观性。而黑白照片摒弃了色彩，使得画面本身更纯粹，非常适合表达场景的真实性与客观性。而且黑白照片与生俱来地具有一种成为"经典"作品的潜质，因此多数纪实类照片均适合采用黑白来表现。

例如下面这张照片，由于画面中只有黑白灰的影调变化，因此观者会将更多的注意力放在对每一位行人的动作与神态的观察上。

摄影：文强

技巧2：利用黑白拍摄有强烈明暗对比的照片

任何一张照片在由彩色转变为黑白后，其明暗对比都会更加突出。其原因在于人眼对于黑白灰产生的明暗变化的敏感度，要远高于其他任何色彩。因此，如果一张照片中的场景有比较突出的明暗对比，将其处理为黑白可以有效突出该对比，令画面具有更强的美感。

为了突出明暗对比，在前期拍摄时也有一定的小技巧，用手指点击屏幕上较亮的部分进行测光和对焦，可以让对比更明显。

例如下面这张照片，通过黑白有效突出由明暗对比产生的形式美感。

摄影：童远

技巧3：利用黑白拍摄展现线条美的照片

绝大多数展现线条美的照片都属于极简风格的照片。原因在于线条美很容易被画面中的其他景物所掩盖。因此利用黑白照片减少色彩干扰的特点，线条的表现将更加纯粹，画面也会更具美感。

例如下面这张照片，通过黑白来强化对线条以及线条表面明暗变化的表达，画面形式美感较强。

摄影：仁泠

技巧4：利用黑白拍摄展现历史感的照片

黑白照片的另一大特点就是"过去性"。理论上来讲，任何照片拍摄的都是已经发生的场景，但经过摄影长时间的发展，在彩色照片占据摄影主流的今天，拍摄黑白照片这种行为本身就已经带有一种"过去"的性质。因此当一个场景使用黑白照片来表现时，其历史感就会尤为浓重。

拍摄有着悠久历史的建筑或者遗迹，例如下图的故宫，用黑白来表现再合适不过了。

摄影：仁泠

技巧5：利用黑白拍摄浓雾或雾霾天气的照片

浓雾或雾霾天气将周围的景物变成白蒙蒙或者灰蒙蒙的一片，导致对色彩无法很好地展现。因此干脆将色彩舍弃掉，使用黑白照片强化景物由远及近，逐渐清晰的层次感，反而让照片有了一种水墨画的意境美。

摄影：田馥颜

值得一提的是，雾霾天气在净化背景的同时也会使主体的表达受到干扰，毕竟是一种污染性天气。因此为了更好地突出主体，可以通过后期APP适当加入暗角，达到收拢观者视线至主体的目的，例如下面这张照片。

友情提示：雾霾天拍摄一定要戴上口罩，虽然是为了艺术，但也没有必要献身。

摄影：李文平

Chapter 06
32个人像手机摄影技巧

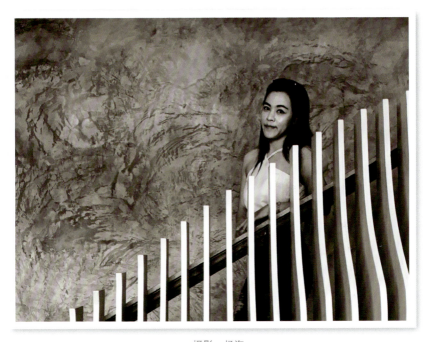

摄影：杨海

把自己拍美的12个技巧

选择自拍角度的3个技巧

自拍也非常讲究角度的，恰当的拍摄视角不仅可以增强美感，而且可以很好地遮盖脸部的小瑕疵，所以，要想让自拍照更漂亮，一定要学习一些自拍角度的小技巧。

技巧1：仰头式自拍显脸小

仰头式自拍是大家经常会选择的角度，拍摄时将手机举过头顶，抬头望向手机。从上往下看，会显得脸比较瘦，下巴比较尖，眼睛比较大，给人一种楚楚动人的感觉。

仰头式自拍可以将人拍得比较瘦，适合脸上有点肉肉的人，如果自拍者觉得举起手机麻烦，可以购买一款自拍支杆将手机举高。

↑ 从上往下拍可拍出小脸效果　　　　摄影：王莉

技巧2：平视自拍显真实

自拍的时候，也可以以平视角度拍摄，这个角度自拍的画面真实感强，能真实表现自己的脸型和五官。平视自拍时，直视手机镜头拍出的画面很有亲切感，如果想营造一种是别人拍的感觉，可以看向侧面，会使得平视自拍更加自然。使用这种方式拍摄的照片看上去并不像是自拍照，而像是由专业的人士为自己所拍摄的摄影作品。所以在画面中尽量不要出现自拍时伸长的手臂，更不能出现自拍杆，以避免穿帮。

↑ 平视可以很好地表现脸部五官特征

摄影：刘玲

技巧3：侧脸式自拍重在轮廓

以侧脸的角度自拍并不常见，如果自拍者拥有完美的侧脸，可以尝试选择侧脸式的自拍方式。这种角度比较适合脸型轮廓较好、立体感比较强的人。

采用这种角度来自拍有一定的难度，通常需要将手臂从身体的左侧或者右侧伸出去，进行盲拍。由于无法看到屏幕中的自己，因此无法有针对性地调整自己的面部表情和头部的角度，可能需要尝试若干次，才能够得到一张令人满意的照片。

此外，也可以将手机安放在一个比较稳定的地方，使用手机的自拍模式进行拍摄。

↑ 如果脸部轮廓好看，选择侧脸拍摄也不错　　摄影：陈维静

自拍取景的两个技巧

技巧1：与景点相映成趣的取景

拍摄景点留影时，其实不需要靠太近，距离越远，景点才拍得越全。自拍时，在确保自己在画面中后，稍微侧开身子观察景点和自己在画面中的比例，经过调试觉得比例合适就可以拍摄了。

为了得到一张自然的自拍照片，建议使用自拍杆，拍摄的时候，上臂自然下垂，小臂向上扬起，使架在自拍杆顶部的手机与自己的视线平齐。右侧的这张照片就是使用这种方法拍摄的，照片看上去就像是由一个专业摄影师所拍摄的，而不是一张自拍照。

摄影：王莉

技巧2：有情调的画面取景

环境的选择会影响整个画面的感觉，若想拍一些有小情调的画面，就尽量选择气氛比较安静，有文艺风格的环境。例如在咖啡馆取景的时候，可以将手中的咖啡杯作为一个主要对象纳入到画面中。若是出去踏青，在户外拍摄时，可尝试变换角度拍摄，以花枝为背景或前景，营造出春天气息的画面。总之，要根据自己想表达的感觉，灵活地利用身边的事物构成整个画面。

摄影：洛洛

摄影：洛洛

针对不同脸型的3个自拍技巧

技巧1：圆脸自拍技巧

圆脸人自拍最苦恼的是在画面中好像胖了一号，其实可以稍微侧一下脸，以45°角拍摄。因为45~50°角能突显圆脸的侧面轮廓，脸看起来瘦一点。

此外，自拍者还可以用头发把脸颊稍微遮一下，脸看起来小一点。也可以找一些道具把脸遮住一部分，拍出来脸显得有立体感。

摄影：张博雯

技巧2：长脸与方脸自拍技巧

长脸形的长度与宽度的比例大于4：3，两侧较窄，呈上下长及中间窄的状态。由于这种脸形两颊消瘦，看起来很有个性，若想拍得可爱些，可以在自拍时把头低一点，眼睛向上看，正面拍摄效果会比较好。

方脸形属于宽大型，两个额角和下巴两边比较宽，具有很强的角度感，看起来比较端庄。为了使其看起来很优美，建议采用3/4的侧面或正侧角度拍摄，如果使用侧逆光拍摄，更可以表现脸部的轮廓，使脸型更优美。

摄影：刘玲

技巧3：瓜子脸与梨形脸自拍技巧

瓜子脸线条弧度流畅，整体轮廓均匀，是非常好拍的脸型，拍摄时只要是表情自然，不要太做作，即可抓拍最真实的瞬间。

梨形脸也叫倒瓜子脸，额头窄小，下巴两边比较突出，基本与下巴尖齐平，脸部的下半部显得宽而平。这种脸型整体重心偏下，有一种下坠感，所以非常适合45°角拍摄，也可以用手遮住两边的脸颊给人小"V"脸的视觉效果。

摄影：洛洛

4个自拍摆姿技巧

技巧1：剪刀手与猫爪式自拍

剪刀手是将手的食指和中指竖起来同时分开，摆成字母"V"的手势，一般都用于拍照，可以表达出很开心的样子。

猫爪式就是将一只手做成类似猫爪的形状放在脸的一侧会显得特别俏皮可爱，这样既可以很好地遮盖脸部，又让脸显得更小，另一方面也会使脸部表情更加放松。

⬆ 开心的时候就摆个剪刀手自拍一下吧　　摄影：洛洛

技巧2：托下巴与性感式自拍

托下巴的拍摄姿势给人很俏皮的感觉，托下巴时要注意手不能过于死板，尽量要摆得轻盈与优美。手只要轻轻碰到脸颊，做出托的感觉即可，千万不要用力托住下巴，导致脸颊变形，这样拍出的效果也不好看。

性感式的自拍姿势是很多女性爱用的，迷离的眼神加上若有所思的表情，再用一只手轻撩秀发，给人感觉非常迷人。对于想要让自拍照看起来有点小性感的美女，不妨试试撩发式。

⬆ 清晨醒来时，完全可以托着下巴拍一张俏皮、慵懒的自拍照　　摄影：洛洛

技巧3：斜肩式与遮阳式自拍

比起总是端正的拍摄姿势，也可以尝试倾斜一下肩膀，斜肩式自拍带有性感的味道，可以很好地展现肩膀和脖颈部的优美曲线。如果斜肩再搭配上眨眼，会更加漂亮。

遮阳式自拍可以自然地将脸部扭转到经典的向上45°角自拍姿势，把手臂轻轻地放在额头上方，使自拍者表现很惬意的一面。

↑ 利用斜肩式拍出很有女人味的画面　　　　摄影：洛洛

↑ 利用遮阳式拍出很惬意的画面　　　　摄影：洛洛

技巧4:眨眼式与嘟嘴式自拍

尝试眨眼式自拍时,表情要尽量自然,尤其要避免闭着一只眼睛时,牵动脸部表情而扭曲的样子。可以歪下头或嘟嘟嘴,可爱又娇俏的眨眼自拍照就诞生了。如果不能做到闭上一只眼睛,也可以尝试歪下头,用头发遮住一只眼睛。

嘟嘴式自拍也是一个非常经典的动作,使用嘟嘴式可以凸显嘴部美丽的线条,也可以使得脸颊看起来更消瘦,下巴更尖,所以很多女孩喜欢摆出这样的表情。记得做出这种表情时,眼睛也是重点,一定要很有神。

↑ 女孩嘟嘴的样子看起来很俏皮、可爱　　摄影:陈维静

摄影:洛洛

把孩子拍美的5个技巧

技巧1:不要错过他不高兴的时候

小孩儿的天性在于他们的纯真,所以,当他们还处在不会在别人面前掩饰自己失落的表情时,要尽可能地去拍摄,哪怕是拍摄不高兴甚至是哭泣时的表情。而当他们长大了,在别人面前就会不自觉地控制自己的表情,不高兴的时候不会嘟嘴,想哭的时候也不会号啕大哭,这时再想留住这种真实的情感表达就已经晚了。

摄影:zz photo

摄影:zz photo

技巧2：注意观察他们的表情

孩子们的脸上总是会有丰富的表情，作为拍摄者，只需要观察并抓拍下来。拍他们高兴的时候固然好，但受了委屈，哭泣的表情也不要错过，这种不加掩饰的情绪可以很好地表现孩子的天真无邪。

一定要蹲下来进行拍摄。平常看自己周围的小孩儿都是俯视角度，所以，平视的照片会有独特的视觉冲击力。而且平视更像小朋友的视角，而不是大人站着看孩子的视角，画面会感觉更亲切一些。

摄影：王伟

技巧3：让孩子的笑容充满整个画面

将孩子纯真的笑容填满整个画面会让人觉得很温馨。为避免画面单调，在拍摄这类照片的时候，如果背景能有一定的虚化效果会让主体更突出，画面美感也会更强。有些比较高端的手机拥有双摄像头，那么在人像模式下就可以模拟出这种虚化效果。

如果手机没有这么明显的虚化效果也没有关系，通过手动调整至大光圈，并且控制背景离孩子远一些也可以得到虚化效果。

如果背景距离孩子比较近，光圈调大依旧没有好的虚化效果，还可以使用后期APP来获得背景虚化效果。

摄影：zz photo

技巧4：小手小脚可多拍

小孩子的手和脚丫都是很可爱的拍摄对象，尤其是和大人的脚产生对比的时候，可以给观者一种俏皮的感觉。

注意选择的背景不要太杂乱，对焦点对准小脚丫，就可以拍摄出效果不错的照片。

摄影：zz photo

摄影：zz photo

技巧5：调皮捣蛋赶紧拍

孩子天生是调皮的，当他们调皮捣蛋的时候，也是拍照的好机会。有的时候即便是挠挠头，瞪着眼睛看着你，也会让人不禁猜想这小脑瓜里到底在琢磨些什么。

此类照片的拍摄重点在于眼神，因为眼睛是最有灵性的地方，所以，将对焦点选在眼睛上是最好的选择。另外也可以干脆把眼睛蒙起来，效果也不错。

摄影：zz photo

把朋友拍美的15个技巧

技巧1：尝试拍摄黑白人像

人像摄影最关键的地方在于能否拍摄出人物的情绪。情绪如何通过画面来表达？既需要摄影师与模特沟通，让其表现出自然的情感，又要通过一些摄影语言，如构图、影调、虚实与明暗来表达，即便是用手机拍摄，也是如此。

而黑白人像的优势在于摒弃了色彩对画面的干扰后，观者更容易被模特及画面营造的情绪所吸引，让人觉得画面很纯粹。如下面这张照片，如果是彩色的，背景丰富的色彩必然会影响到人物的表达，但是用黑白处理后，我们的视线很自然地转移到人物身上，对这种清风拂面的悠闲自得感同身受。

如果在拍摄前没有选择黑白模式也没有关系，目前很多后期APP软件，如Snapseed、VSCO等都可以一键将照片转换为黑白，并且可以进行高光、阴影、明亮度以及对比度等设置。

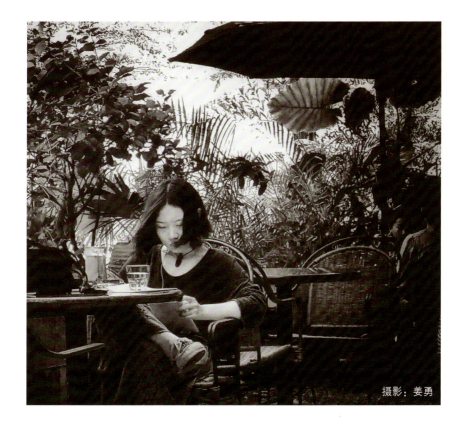

摄影：姜勇

技巧2：不看镜头拍摄自然状态

由于自己的亲戚朋友并不是专业的模特，所以在面对镜头时或多或少会有表情不自然的情况，而这样拍摄的照片往往会显得很生硬。

基于这种情况，可以不看镜头，而将注意力放在其他物品上，并且尽量忘记在拍照。看看书，赏赏花，观察下周围的情况，让自己充分放松下来。

拍摄者此时则要注意观察人物的表情，也可以与他们聊聊天放松心情，并准备好随时用手机拍摄。

例如下面这张照片，通过让画面中的人物看书来避免看镜头的尴尬，很轻松就可以拍摄出生活化的照片。

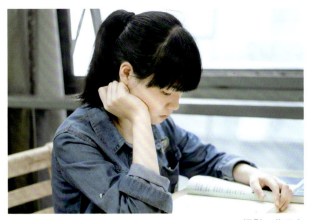

摄影：范思广

摄影：童远

技巧3：摆一个不一样的造型

与同学和朋友合影，大家通常都一排站好，造型万年不变。其实完全可以摆一些更随意的造型。

只要做到下面两点就会拍出不一样的合影照。

- 站的位置要有前有后，有高有低，彼此不用离得太近，做到错落有致，有疏有密，这样看起来就会自然很多。
- 姿势要放松，侧身或手插兜，有一些互动性的动作都是可以的，总比死板站在那里，双手背后要强得多。

以后拍合影的时候，作为摄影师的你就可以按照这种方式去安排他们的位置了，关键在于要随意。

摄影：林梓

技巧4：拍摄剪影要有特点

拍摄剪影是一个老生常谈的话题了，但要把剪影拍得出彩并不是一件容易的事。剪影的优势在于对形状的表现，可以拍摄一些视觉冲击力强的造型或者线条以及形态有足够美感的画面。

如下图这种动感十足的姿态，拍摄成剪影的效果就很好。在拍摄这类凝固瞬间的剪影照片时，需要较高的快门速度及连拍。如果手机可以手动调整快门速度是最好的，保证快门速度在1/500s以上，并使用连拍功能，肯定可以拍出清晰的剪影照片。

如果手机不能手动调整快门速度也无妨，因为拍摄剪影时的测光区域是在高光部分，快门速度不会太低。在拍摄时，先让被拍对象跳几次，确定主体在画面中的位置，大致了解最高点在什么区域，这样在实际拍摄时，只要主体在接近最高点时按住快门进行连拍，即便快门速度较慢，也足以获得主体清晰的照片。

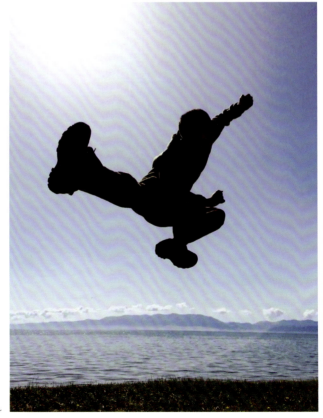

摄影：张学礼

技巧5：耍酷就要用侧光

如果想拍一张酷酷的照片，找一个阳光充足的天气，将窗帘拉至只留一条缝隙，利用这条缝隙进入的光线作为侧光来拍摄，你会发现一张酷酷的照片就诞生了。

为何侧光适合耍酷呢？因为侧光会凸显人脸的结构美，并且在脸部产生较强的明暗对比，增强立体感，并为画面增添一种神秘气息，所以，侧光是耍酷专用光位。

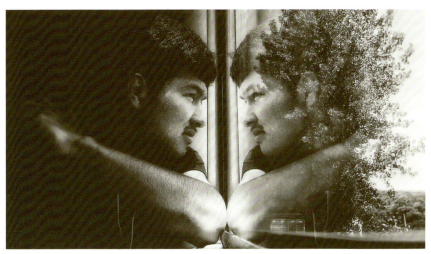

摄影：吾吉艾合麦提如则

摄影：张昕晟

摄影：张昕晟

技巧6：跳在空中并不难拍

拍摄人物跳在空中的照片应该是凝固瞬间最典型的题材了。之所以此类照片这么受拍摄者的欢迎，主要来自人类对于飞翔的渴望。因此，该类照片的好与坏就看能否让人有飞翔在空中的感受。

拍摄此类照片给大家提供以下几点建议。

- 采用仰拍。采用仰拍的原因在于这样可以显得跳得高，因为从二维的画面中观察时，会发现脚与地面的距离变大了。
- 尽量少或者干脆不将地面放在取景框内。当我们拍摄鸟类飞翔照片的时候只能看到天空，拍摄这种跳跃的照片，如果也只能看到天空或者是从高处俯视的地面，那么就会给人一种飞翔的感觉。
- 在空中的姿势尽量舒展。为了跳得高而忽视了空中的姿态画面，效果也不会太好。舒展的姿势才会让人觉得自然和赏心悦目。
- 采用连拍模式。手机摄影的连拍模式就是按住快门键不放，记住一定要在人物快到最高点的时候按下快门，这样可以确保连拍的照片中必然有清晰的照片，而且清晰照片中的人物肯定是在最高点。
- 提前测光、对焦并锁定。因为跳跃是在一个垂直的平面内，因此，提前对焦人物可以保证画面的清晰，如果跳跃后再对焦，是无法捕捉到跳跃这个瞬间的。选择一个区域进行对焦和测光，并长按手机屏幕，就可以进行锁定，之后尽管按快门就可以了。

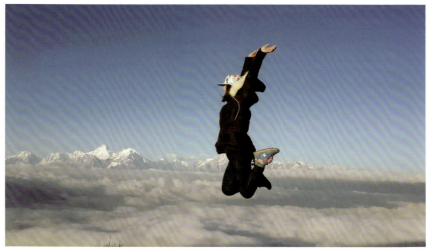

摄影：黄陈美

技巧7：拍摄小清新人像

小清新人像给人一种自然、亲切和温馨的感觉，会让人感觉比较放松。这种照片的特点是对比度一定要低，色彩饱和度也要低。这样才会让人的眼部刺激变小，也是看小清新照片不会让人感觉那么累的原因。基于此点，在拍摄小清新类人像的时候，模特的妆容最好是淡妆，口红的颜色也要以低饱和色为主，着装最好休闲一点，或者走一走淑女风也是非常好的选择。

摄影：匡加佳

对比度及饱和度的控制在很多后期APP软件中都可以完成，如Snapseed和VSCO等。操作也很简单，找到对应的选项，然后调整滑动条观察实时变化的效果，自己感觉满意就可以了。

摄影：徐英华

技巧8：遮挡住一部分会更美

拍摄人体的局部会给人一种神秘感，并留给观者想象的空间。无论是直接采用切割式构图，还是利用遮挡的方法，都可以产生类似的效果。

拍摄此类照片时，重点表现的部位一定要放在视觉中心上。最简单的方法就是放在黄金分割点上，还可以通过其他构图方法，如通过线条作牵引线，将视线引至主体。

对脸部或其他部位进行遮挡未必要挡得严严实实，用一块纱巾或者其他半透明材料进行遮挡也会产生不错的效果。

摄影：洛洛

技巧9：利用环境烘托气氛和营造感觉

拍摄人像时，一定要特别注意利用环境来烘托气氛和营造感觉。尤其是在旅拍人像的时候，一定要在画面中安排当地有特色的景观和建筑物。那种从画面中流露出浓浓异域风情的照片，更容易吸引观众的目光，而自己在观看这样的照片的时候，即使时隔多年，也能够根据照片的环境回想起当时身处何地，是怎样的心情与体会。

只是在拍摄的时候，一定要注意控制人物在画面中的比例，如果人物面积较大，那么环境在画面中所占的面积就会比较小，从而起不到利用环境烘托气氛营造感觉的作用。但如果人像在画面中所占的面积过小，也会减弱人物与环境互动的效果。这两种情况基本上是没有摄影常识的爱好者最容易犯的错误。

⬆ 利用异域风情的环境烘托惬意的情绪　　　　摄影：刘娟

技巧10:抓拍自然动作让画面充满动感

拍摄人物时,如果抓拍其瞬间的动作,往往会有动感十足的感觉,更容易表现被摄者生动自然的状态。

要想使画面充满动感,所选择的拍摄动作最好是介于两个连续的动作之间,处于一种不稳定的状态。如果动作看起来越稳定,画面的动感就会越差,反之一个动作看起来越不稳定,那么画面的动感就越强烈。

而且,这样的画面总是能够让观者联想前一个动作与后一个动作,因此画面的想象空间也比较大。

● 不经意间抓拍到的小动作将女孩俏皮的样子表现的很到位　　　　　摄影:玲妹妹

技巧11：利用镜面反射拍摄创意人像

利用镜面的反射来拍摄人像是不错的拍摄思路，会形成全新的视角，照片的趣味性会提升很多。只要留意，无论是漫步在街头，还是坐在车中，甚至是坐在家中，都能够找到这种拍摄的道具或者场景，从右面及下面的示例图中，我相信大家一定能够找到拍摄这种照片的灵感。

🔺 在各种镜子的反光中都可进行拍摄，得到有个性的画面　　　　　　　摄影：仁冷

技巧12：用相框拍摄创意人像

平时出去拍照时，可想些创意出来，这样出去拍摄不仅可以增加乐趣，也会使得拍照更有主题性。例如，最近大家都很喜欢的利用相框拍摄人像，借助于相框可以起到汇聚视线的作用，利用相框可以拍出很有纪念意义的画面。

相框可以自己在电脑上制作，打印出来，裁切成框。相框上的文字，可以是很抒情的几句话，也可以是简单的日期。

拍摄时，可以将有字的一边放在背景比较杂乱的一侧，这样还可以起到遮挡背景的作用。

↑ 利用相框拍出很有纪念意义的画面

不露脸拍美照的3个技巧

总有人说照片好看就得人长得漂亮，其实不然。下面就介绍几个看不出长得啥样，依旧是美片的拍摄方法。

技巧1：拍摄背影

拍背影就一定不会看到脸了，配合简洁的背景，背影可以传达出独特的意境美，并且让画面有一种深沉和耐人寻味的感觉。如果场景足够空旷，还可以拍摄出典型的天人合一式的照片。

技巧2：将自己捂得严严实实

出外旅游，尤其是去一些环境比较恶劣的地带，例如沙漠或雪山等，总是要将自己捂得严严实实。此时只要选一个好的景色，然后人往手机前一站，一张不错的人像照片就拍好了。虽然捂得严实，但熟悉你的朋友一定能一眼认出这就是你，肯定会在屏幕那边投来羡慕的目光。

技巧3：让自己在照片中小一点，再小一点

让自己在画面中的比例小一点，反而会突出壮美的自然景观，但在拍摄时要注意将人物放在画面的黄金分割点上，不要被观者忽略了人物的存在，否则再壮丽的景色，也会由于缺少这点睛之笔而失去照片的意境美。

例如下面这张照片，即使画面中大部分都是星空，但主体人物却依旧突出，原因就在于将主体放在了黄金分割点附近。

再极端一点,将人物只留一个"点"在画面上,由于场景整体非常干净,即便只有一个点也可以迅速抓住观者的视线,让画面展现出人与自然的和谐之美。

Chapter 07
17个美食、静物手机摄影技巧

摄影：仁冷

13个美食拍摄技巧

技巧1：选择有光线的餐位

拍摄食物时光源非常重要，光线的强弱以及颜色会直接影响照片的色彩与品质。一般来说，任何景物在日光照射下，其色彩都是比较鲜艳饱和的，食物亦然，因此若是白天用餐，可以找窗边或是露天的位子，在日光的照射下来拍摄美食。

如果是在室内餐厅进行拍摄，一定要关注餐厅所用光线的色彩，一般的餐厅为了营造气氛，采用黄光为主的照明，所以如果在拍摄的时候，除非要使用这种光线，来渲染某种自己需要的气氛，否则需要在手机上设置白平衡来纠正偏色的情况。

另外，如果光线不是很充足，可以将反光比较强的白色餐巾纸或者自己闪亮的包包，放在食品的旁边，对食品进行补光。如果是两个人一起进餐，也可以考虑让另外一个同伴打开手机的照明小灯来对食品进行补光。

↑ 充足的光线下，美食看起来很可口

摄影：刘娟

技巧2：抓住色香味

美食照片最诱人的就是食物的温度和现场感，现场感就像是在餐桌上吃饭的过程，而美食的温度指拍出的菜品真实生动，引人食欲。

若要很好的表现出美食的现场感，就需要及时拍摄，因为美食在冷却后会失去其热气腾腾时的美味感，干瘪的样子是无法拍出很有食欲的感觉来的。因此，要拍摄好照片，就要在菜品端出来之前做好布局和构图。建议在餐前和进餐中两个时段进行拍摄。

要拍出美食美味的感觉，光线的方向很重要。逆光拍摄容易出现光斑（镜头眩光），因此，可以避开逆光的角度，选择半逆光的角度进行拍摄，这个角度的光线不仅可以很好的表现立体感，还可以表现食物的漂亮颜色。如果是拍摄比萨饼和汤类等比较平面化的食品，可选择侧光角度拍摄。

摄影：月亮粑粑

技巧3：锦上添花的小配料

配料及调味品不仅能够改善食品的口味，在拍摄时还具有使食品更加漂亮的装饰功能。

通过对被摄物体稍加修饰，就能起到调动食欲的作用，在食品制作完成后添加的小配料或小配菜，更能使食品有新出炉的感觉和生活气息。

例如，日式料理通常会使用洋葱和生姜等，西餐则经常使用小西红柿和香草类的调味品。

需要注意的是，配料只是食品的"配角"，不需要重点表现，但作为能够提升主体菜品的陪衬，是不可缺少的。

↑ 新鲜的香菜将普通的酱料点缀的很好看　　　　　　　　　　　　摄影：仁冷

技巧4：发挥想象力让食物变得不一样

拍摄美食的时候，可以尽情发挥一下想象力，尤其是在摆设的时候，可以利用与美食相似的形状，将其很有规律地摆在一起，也可以截取美食有特色的局部来表现。有些美食的外形比较有特点，可以将其摆成有意思的、重叠性的图形。这些可以在选择被摄体的时候，注意其中你最感兴趣的一个点、一个面或者是一个区域，然后用特写的形式将其突出出来就可以。

在拍摄美食的时候应该学会考虑哪些图形、色块或者色彩能打动你，例如，美食独有的纹理图案或者色块，甚至是侧光下的阴影，都可能形成特殊的形体特征。搞清楚这些兴趣点，并清楚它能够说明什么或者展示什么，再通过一些构图手段或者拍摄角度，将其放大表现。

如果自己缺少拍摄和构图方面的经验，也可以模仿一些画家或者摄影师的技巧，先从模仿开始，等熟练之后，对被摄对象越来越了解，对画面的掌控能力就会越来越强，也会越来越有利于发挥想象力来拍摄精彩的画面。

摄影：刘金武

技巧5：为主菜寻找搭配

食物让人产生食欲的要素之一就是色彩。好看的颜色可以让人食欲大开。

在烹制食物时，首先要考虑的是使用什么食材。像爽口的绿色和悦目的红色互相搭配，有锦上添花的效果。例如，拍摄米饭时，如果仅仅是单一的米饭，画面未免过于素净，很难引起食欲，为此，可以在配菜中加入香菇和香葱等色彩鲜艳的配菜即可营造出立体感，如此装饰起来，这碗米饭就变成诱人的美味了。

↑ 绿色的葱花将香菇油饭点缀的很有新鲜感　　　摄影：仁冷

技巧6：拍出冰镇饮料清凉感的小技巧

在拍摄有冰块的饮料或食品时，冰块在灯光下融化的速度会非常快，因此拍摄动作也要快。如果拍摄的是冰镇果汁饮料，可以在画面中加入水果切片或装饰小饰物，让画面更具美感。背景适合选择白色、浅绿色或浅蓝色，以更好地突出冰镇饮料的清凉感。

如果所拍摄的饮料含有碳酸成分，常常要在画面中表现出细腻的泡沫。此时在暗色背景前拍摄，得到的效果会更好。拍摄时要注意使用逆光来增加泡沫的表现力。

摄影：Butterfly

技巧7：拍美食要近些，再近一些

食品的局部都会有比较多的细节，如闪亮的油光，以及食材表面的凹凸不平带来的明暗变化等。通过近距离拍摄可以将食物诱人的一面充分表现出来。

在拍摄时建议利用好餐盘的边缘，无论是圆形的餐盘还是方形的餐盘，都可以通过其线条为图片增色。同时由于近距离拍摄时的景深（清晰范围）会很浅，要注意对焦点是否在黄金分割点附近。

摄影：仁泠

摄影：仁泠

技巧8：找个白背景拍美食

想拍出小清新风格的美食照片，选一个白色背景进行拍摄是非常有效的方法。虽然背景是白色的，但拍出来的图片却发黄或者发蓝，也可能发灰。

首先白背景发黄或者发蓝是因为手机自动判定的色温出现了偏差，需要手动调整色温。画面偏黄就降低色温，偏蓝就提高色温，在调整的同时观察白色背景颜色的变化，显示为白色就证明色温调好了。

那么发灰是什么原因呢？发灰其实是因为背景曝光不足造成的，可以通过为背景补光或者通过增加曝光量来解决。但这样可能会使美食曝光过度，不要忘了还有强大的手机后期APP，稍微调整一下阴影选项即可解决这个问题。

摄影：李晶晶

技巧9：将餐具和美食放在一起拍摄

只拍摄食品本身多少会令人感到有些单调，如果能构建一个场景，就会让画面自然很多。将餐具和美食放在一起就可以搭建一个既简单又很生活化的场景。

餐具的位置最好在画面一角或者边缘区域。毕竟画面的主体是美食，如果餐具的比重占得过多，就会让人感觉拍的是餐具而不是美食了。考虑到画面美感，最好能让餐具的方向引导观者的视线至美食上，以此来突出画面的主体。

摄影：仁泠

技巧10：利用餐具做引导线

餐具是美食摄影中的常客，如何有效利用它们是值得注意的问题，稍不小心就会影响到主体的表达。

将餐具作为视觉引线是一个比较好的方法，既可以让这些富有美感的餐具出镜，又可以将观者的视线很自然地引导至美食上。

例如下面这张照片，通过在画面右下角加入的餐具，并且有意识的将其指向画面的主体——美食，整个画面看上去清新与自然。

摄影师：仁泠

技巧11：俯拍充分展现美食的色彩

俯拍美食可以最全面的展现食物的色彩，尤其是由多种食材组合而成的美食。例如下面这张照片，只有俯拍的角度才能同时清晰地展示橙子、香肠、蛋糕、咖啡以及餐布的色彩。而食物的整体色彩偏暖色调，配合一块冷色调的餐布，使画面生动了许多。低饱和及低对比的小清新式风格配合多种色彩，让观者感受到了生活的美好。

摄影师：仁泠

技巧12：侧拍特写让美食更诱人

美食的拍摄不一定非要展现其全貌，因为很多食物的细节通过全貌是无法体现的，反而拍摄特写会让其光泽、质感以及一些小的配料，例如芝麻一类更加突出，这样拍出的食物也更能引起人们的食欲。

画面中稍稍带一点容器元素有效交代环境，并且起到汇聚视线至美食的作用。

摄影：仁泠

技巧13:拍蔬菜的小妙招

手机拍摄蔬菜最重要的是表现其新鲜度,而且手机拍摄对光线要求较高,特别是绿叶类蔬菜,如果是干巴巴的叶子就完全没有美味的感觉了。可以用喷雾器滋润菜叶后再进行拍摄,这样才能拍出菜叶那种新鲜与水灵的感觉。

如果要表现蔬菜水果的光泽感。则要注意光线的照射角度,使用高光可使其光滑的表面更加光亮,也可以表现出蔬菜青翠欲滴的感觉。而逆光会使物体变暗,这时需要通过设置曝光补偿来调整画面的亮度。

另外,若画面色调发黄会显得蔬菜不够新鲜,可以通过白平衡或滤镜来调整画面的色调。

↑ 油亮的彩椒看起来非常新鲜　　　　　　　　　　摄影:黄健

4个静物拍摄技巧

技巧1：利用光影拍摄生活中的小物件

即便是再不起眼的物品，只要有光影相伴，再加上拍摄者自己的想法，就一定会拍出好照片。

更换牙刷头，一个再简单不过的举动，但因为那时的光影，配合拍摄者当时的心境，才会驱使他按下快门。

便携性是手机最大的优点，为人们无时无刻都进行拍照提供了可能。大家要善于观察身边难以发现的光影，并随时将它们记录下来，逐渐培养自己的摄影意识。

摄影：Bochain

技巧2：不要小看一个杯子

说起拍摄杯子，大家肯定第一时间会想到那些在家中拍摄的富有生活气息的画面，那我们能不能拍得更有创意一些呢？摄影的魅力就在于可以充分施展你的创意，例如下面这两张照片，将夕阳风光照与透明的杯子结合在一起，富有意境的同时画面也极具美感。

下面这两张照片，是不是也能激发出其他的创意呢？如用眼镜制造画面畸变，拍风光时使用慢门配合丝巾为画面增添不一样的色彩，更多的摄影创意等待着你去挖掘！

摄影：田馥颜

摄影：田馥颜

技巧3：找到身边的小清新

小清新类照片深受广大摄友的喜爱，主要是这类照片让人看了很放松。拍摄小清新类的照片一定要寻找那些色彩比较单一，并且色彩饱和度比较低的对象进行拍摄。大红大紫以及五颜六色的对象很难拍出小清新的感觉。

小清新的照片对场景也有一定的要求，最好是那些生活中常见的，并且看似比较随意的场景。用手机拍摄升国旗的场面是拍不出小清新风格的，但是拍摄花花草草和锅碗瓢盆儿就很容易找到这种感觉。

小清新类照片风格通过后期可以轻松实现，首先将照片饱和度降低，然后将对比度降低，这时会发现照片已经有了小清新的感觉，如果觉得还不够，可以将阴影再提亮一点。

摄影：白静

技巧4：斜着拍更有生活气息

在日常生活中，总有一些小物件会引起我们的拍摄欲望。在拍摄这些照片时，可以将手机倾斜一定角度。这种倾斜的构图方式可以让画面显得更自然，更加适合表现那种随意与放松的生活气息。

摄影：张昕晟

摄影：墨影随行

Chapter 08
26个旅拍手机摄影技巧

摄影：冬日暖阳

不同天气的拍摄技巧

下雨天的3个拍摄技巧

技巧1：利用积水

利用积水拍摄倒影：正因为下雨，路上才有了积水，将积水倒映的景象和现实中的景象相结合，可以拍出视觉美感很强的照片。

技巧2：拍摄水滴

下雨天可是拍摄水滴的好时机，无论是自家阳台，还是户外的花花草草，甚至是路边的石块儿上都会有凝结成的一颗颗水滴。将手机靠近水滴，并开启微距模式，一张美美的水滴照片就诞生了！

摄影：田馥颜

技巧3：隔着玻璃拍摄

雨天拍摄技巧当然少不了隔着带有水滴的玻璃拍摄的雾蒙蒙的照片。不得不说，这类照片可以很好地传达雨天独有的凄凉与朦胧的意境美。

摄影：陈世东

下雪天的拍摄技巧

雪可以让原本看上去杂乱的大地穿上一袭白衣，是容易出好照片的天气。在拍摄雪景时为了突出"白"，需要注意白平衡和曝光的控制，如果您对其操作方法还不太熟悉，建议回到本书第2章进行学习。

为了让雪看起更白一些，这里有一个小技巧，就是提高曝光补偿。操作也很简单，手指按住手机屏幕并向上滑动，会看到画面明显变亮，当雪地足够白时就松开手指，按下拍摄按钮即可。

摄影：仁泠

起风时的拍摄技巧

风本身是无形的，但它却会让随风摇摆的景物产生律动感，这时就可以利用风来拍摄一些长曝光的照片，例如磨砂质感的水面。

虽然带有波纹的水面无法像平静的水面那样倒映出岸上的景物，但通过慢门形成的磨砂质感也具有十足的美感。

利用手机慢门拍摄需要配备三脚架，为了保证手机不会晃动，最好使用耳机线进行拍摄控制。开启慢门拍摄模式，按下耳机线调节音量的按钮，观察手机屏幕上水面的变化，稍等片刻，一张具有磨砂质感水面的照片就诞生了。

摄影：姜勇

起雾/霾时的拍摄技巧

由于目前环境污染比较严重,很多地方也分不清起的是雾还是霾了。但无论是雾还是霾,这种天气的拍摄技巧是一致的——简化画面。因此在起雾或者起霾的天气很容易拍摄出极简风格的照片。

在拍摄时要注意选择合适的拍摄角度,使画面由清晰到模糊的景象层次分明,避免一片白茫茫而导致画面没有层次感。

如果在霾天进行拍摄,请一定做好防护,带上口罩再进行拍摄,切勿为了拍照而影响身体健康。

摄影:田馥颜

拍摄旅途中高山流水的7个技巧

技巧1：利用云雾表现山景的仙境效果

山与云雾总是相伴相生，各大名山的著名景观中多有"云海"，例如黄山、泰山和庐山，都能够拍摄到很漂亮的云海照片。

拍摄有云雾衬托的山景照片，在构图方面需要留白，而在用光方面则可以考虑采用顺光或前侧光，使画面形成空灵的高调效果。采用逆光拍摄山景容易形成剪影，可以与雾气形成虚实及明暗的对比，更容易表现山景的轮廓美。

云雾笼罩大山时，山就会变得模糊不清，山的部分细节被遮挡，被遮挡的山峰与未被遮挡部分产生了虚实对比，在朦胧之中产生了一种不确定感，拍摄这样的山脉，会使画面产生一种神秘而缥缈的效果。

摄影：刘勇

技巧2：以不同的角度表现山势

以不同的视角拍摄山景时，可以得到迥然不同的画面效果。例如，以平视角度拍摄山景时，能最大限度地凸显山脉的真实面貌及起伏变化的线条；以仰视角度拍摄，能最大限度地把山衬托在天空中；以俯视角度拍摄，不但可以表现出山景的全貌，而且通过恰当的构图，还可以给人一览众山小的感觉。

摄影：刘勇

摄影：洛洛

技巧3：利用前景突出山景的秀美

在拍摄各类山川风光时，如果能在画面中安排前景，配以其他景物（如动物或树木等）作为陪衬，不但可以使画面有立体感和层次感，而且可以营造出不同的画面气氛，增强了山川风光作品的表现力。

例如，有野生动物的陪衬，山峰会显得更加幽静与安逸，也更具活力，同时还增加了画面的趣味性。如果利用水面或花丛作为前景进行拍摄，则可以增加山脉秀美的感觉。

摄影：刘勇

技巧4：抓住魔法时间为景色添彩

拍摄日出与日落美景的黄金时段是太阳出没于地平线前后，在这个时段里，人眼直接看太阳不会感到刺眼，而且光线非常柔和，便于对景物进行拍摄。

由于日出与日落的光线变化很快，要善于抓住这短暂的拍摄时机。拍摄日出应该在太阳尚未升起拍摄，天空开始出现彩霞的时候就开始拍摄，而日落则应该从太阳的光照强度开始减弱，周边天空或者云彩开始出现红色或者黄色的晚霞时开始拍摄。

火红的日出和日落会让山景与水景更加震撼。

摄影：李菲

摄影：刘娟

技巧5：利用剪影表现日出与日落使画面简洁

在拍摄日出与日落剪影时，有两个要点：一是轮廓简洁，剪影的暗部没有任何细节，唯一给人留下深刻印象的是其形状。杂乱的轮廓线条不但不会给观者留下好印象，还会破坏画面中夕阳的宁静与祥和，因此在拍摄时要特别注意，越简洁的画面越有形式美感；二是背景好看，即剪影以外的区域应该具有美感，例如通过白平衡设置，使天空变为温暖的橙色或蓝紫对比色，也可以通过丰富的云彩构建出天空区域的美感等。

摄影：警长的鼻子

摄影：田馥颜

技巧6：发现水中的色彩

生命始于海洋，同样所有的生命也都离不开水，单纯的水是没有颜色的，因此水面是很难拍摄和处理的。但如果你细心观察，就会发现水面具有类似镜子的反射效果。在色彩丰富的季节，水面被赋予丰富的色彩反射。

要想寻找水面丰富的色彩，不仅需要天时与地利，还要人和。

天时就是要在植物和树木色彩最艳丽的时候，一般夏秋季节较明显。地利就是必须在河流或湖泊的对岸，找到相应的色彩丰富的植物元素或其他元素。所谓人和当然就是要求摄影师有超凡的对美的领悟能力，能够找到最合适的拍摄角度，看到常人无法看到的美。

拍摄水景时，一般采用斜侧或者低矮的角度进行拍摄，如果在河的左岸拍摄，就只能通过水面表现对称的河右岸的景色。为了控制水面的反射元素和质感细节，需要选择一个较低的拍摄点进行创作，如果拍摄点过高，如在山顶，就只能看到水面反射的天空中刺眼的阳光。

摄影：刘顺才

技巧7：将水中倒影拍出艺术感

水中树木的倒影也是值得拍摄的有趣题材，原本笔直的树木会由于水面的波动而呈现出弯弯曲曲的抽象美感，平时很熟悉的树木也让人有了几分陌生。

在拍摄水中倒影时，需要注意避免拍摄者本人的倒影出现在画面中。另外，还要注意水面的波纹大小，太大的波纹会干扰倒影的成像效果，使画面完全不可辨识；而过于平静的水面则使画面少了抽象的美感，画面效果会趋于普通。

摄影：卜泽

拍摄旅途中的花草树木的7个技巧

技巧1：拍摄树木的局部

在森林中拍摄时，除了展示森林的壮阔气势，还可以寻找树木有意思的局部，得到更有特色的画面。

尽量靠近拍摄能够使画面中不再出现多余而杂乱的风景元素，往往能够获得难得一见的视角。例如，将树木的局部元素抽象成几何图形和大面积的色块，拍摄时要注意通过构图使整个画面有一种几何结构感，要想在这方面有所提高，可以多观赏抽象绘画大师的画作，从中学习其精湛的构图形式。

摄影：李笑仪

技巧2：正对太阳拍摄通透的树叶和星芒效果

在接近正午的时间段，如果你正在树林中，不妨仰头正对太阳拍摄一张树叶的照片。部分树叶会被逆光打出通透感，而一些被遮挡的树叶则会成为暗部，形成自然的明暗分布。

通过巧妙的寻找拍摄角度，让阳光从树叶的缝隙中穿透过来，还会形成好看的星芒效果，为画面增色不少。

技巧3：用剪影表现树木的线条感

剪影这种拍摄形式很适合表现形状美感。如果想拍摄树木枝干的线条美，将其拍成剪影是不错的方式。

在拍摄时要注意寻找最能让观者感受到美感的枝干部分，并且通过调整拍摄角度来得到一个相对纯净的背景。

摄影：白静

技巧4：利用虚化拍摄花卉特写

在拍摄花卉特写时，最重要的问题就是对焦点。对焦点一定要仔细选择并准确对焦。一旦有偏差，出现模糊，整张照片就被毁掉了。

为了获得更好的背景虚化效果，调整角度，使背景距离花卉更远，或者将手机更靠近花卉拍摄，虚化程度会更高。

摄影：陈康

摄影：罗媛媛

技巧5：拍摄花卉局部

在拍摄花卉时可以将镜头距离拉近一些，只拍摄其一部分。花卉的局部更容易表现出花瓣的线条美，以及明暗过渡的光影美感。

拍摄花卉的局部属于微距摄影范畴，拍摄时一定要注意对焦点的选择，确保准确对焦。对焦点的位置不同，表现的画面美感完全不同。在拍摄时要注意保证手机的稳定性，虽然花卉不会移动，但因为镜头距离景物的距离很近，所以，手部轻微的抖动或花卉的晃动都可能导致画面模糊。

摄影：徐晓龙

摄影：张恒

技巧6：利用昆虫增加画面动感

花卉虽然是有生命的，但依旧属于静物摄影，为了让花卉的照片更有动感，可以考虑加入昆虫来让画面更具动感。

用手机抓拍飞翔中的昆虫是有难度的，这里教给大家一个小技巧。看到有昆虫在场景中的时候，对着花卉进行对焦，然后按住快门，此时手机会进入连拍模式，从拍好的一系列照片中挑选一张效果最好的就可以了。如果昆虫是静止在花卉上，就跟拍摄普通花卉时一样，构图对焦，按快门就可以了。

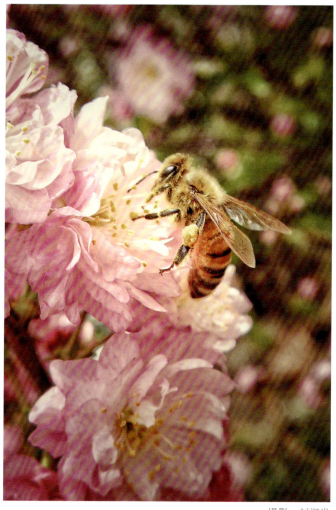

摄影：刘润发

技巧7：制造纯净的拍摄背景

有很多让背景变得简单的方法，例如背景虚化，朝天空拍摄，或者朝地面拍摄等等，这些方法在本书前面都有所介绍。这里要介绍的是"制造"纯净背景的方法，其实就是拿一块单色的布作为背景。不要小看这个方法，带块布也不会增添多少出行负担，但却可以拍出下图这种美感十足的照片。当然了，不只是布，只要是色彩单一的背景都可以。

摄影：王立盛

拍摄旅途中建筑的6个技巧

技巧1：利用对比表现建筑的体量

在没有对比的情况下，很难通过画面直观判断这个建筑的体量。因此，如果在拍摄建筑时希望体现出建筑宏大的气势，就应该通过在画面中加入容易判断大小的画面元素，从而通过大小对比来表现建筑的气势。最常见也常用的元素就是建筑周边的行人或者大家比较熟知的其他小型建筑。总而言之就是利用大家知道的景物来对比判断建筑物的体量。通常会在照片中加入人、树或云等陪体，从而产生对比，以体现建筑的体量感。

摄影：刘娟

技巧2：利用简单的几何形状表现建筑

在拍摄建筑时让画面中所展现的元素尽可能少，有时反而会使画面呈现出更加令人印象深刻的视觉效果。在拍摄现代建筑时，可以考虑只表现建筑的细节和局部，利用建筑自身的线条和形状，使画面呈现极简风格的几何美感。

需要注意的是，如果画面中只有数量很少的几个元素，在构图方面需要非常精确。另外，在拍摄时要大胆利用色彩搭配的技巧，增加画面的视觉冲击力。

摄影：陈志鹏

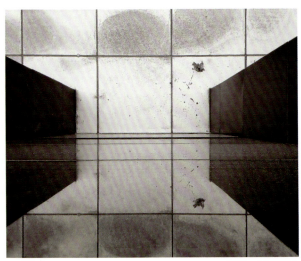

摄影：隔壁老王

技巧3：多注意你的头顶

在建筑内部参观时，一定要多抬头看看自己的上方。因为在建筑设计中，顶部往往会有美感十足的线条，或者灯光产生的绚丽光影。很多中外知名的建筑本身就是艺术品，抬起头，把画面规规矩矩地放到镜头内，就可以按下快门了。

摄影：洛洛

摄影：胡婷

技巧4：利用镜面反射营造"盗梦空间"

镜面反射，顾名思义，就像镜子一样映出了整个环境。此种场景一般出现在有光滑地面的写字楼、酒店以及下雨过后的积水处等。当发现这类场景时，不要犹豫，拿起手机寻找一个合适的角度，将倒映出的画面和真实画面放进镜头中，相信会得到一张不错的作品。值得一提的是，将真实画面进行一定程度的切割，仅完整地表现倒影，有时会有出乎意料的效果。

技巧5：仰拍建筑展现高耸入云之势

如何让自己拍摄出来的建筑显得高大？距离建筑近一点，拿起手机，仰起头进行拍摄。你会发现由于透视作用，建筑呈现一个锥形直指天空。如果此时天上还有几朵云彩，看上去就好似建筑钻进了云彩里。

此类照片容易出现天空与建筑明暗对比过大的问题，导致不是天空"死白"就是建筑"死黑"。这里建议大家拍摄时间不要选择正午，另外，有一个技巧是对着天空测光，在保证能看到云层细节的情况下略微提高曝光，然后通过后期APP软件将欠曝的建筑细节调整回来。

摄影：李文平

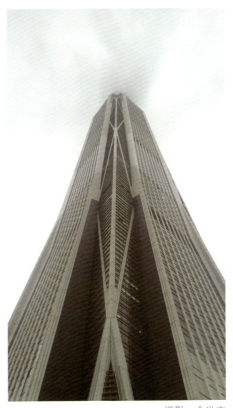

摄影：余世宝

技巧6：在墙边仰拍形成三角形构图

并不是所有的风光片都适合横平竖直的构图方式，拍多了也会感到视觉疲劳，这时就可以考虑换一个视角，换一种构图进行拍摄。例如，走近墙边，让墙的边缘呈对角线穿过画面，这样就形成了典型的三角形构图，既有形式美感，又不失创意。如果另一边由天空形成的三角，再出现一只飞鸟之类的动物，画面的意境就会上升一个层次。

摄影：胡婷

摄影：廖建云

Chapter 09
10 个街拍手机摄影技巧

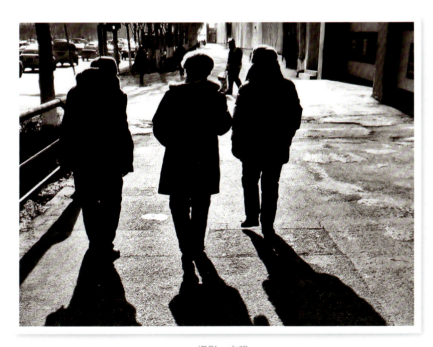

摄影:文强

如何拍出优秀的街拍作品？

使用手机拍摄街头是再好不过的选择了，既轻便，又很隐蔽。在"扫街"的过程中，总会有那些形式美感很强的场景，如下图的对称效果及大小对比的场景就很有意思。

摄影：文强

作为摄影初学者，找到这些"有意思"的场景并不容易，因为这需要一定时间对观察力的练习，也就是常说的"摄影眼"。这里向大家介绍一下如何使自己拥有"摄影眼"。

- 给自己一个特定题材进行拍摄。这里所指的特定题材可以是"只拍线条感强的场景""只拍颜色对比场景"甚至是"只拍圆形物体"等，总之，给自己确定一个明确的拍摄范围，然后有目的地去寻找这些场景，久而久之，对提高观察力非常有帮助。
- 对一个物体进行多次拍摄，并且每次拍摄要有不同。一个物体可以正面拍或侧面拍，可以顺光拍或逆光拍，可以立着拍，也可以放倒了拍，总之，拍到你无法想出有其他拍摄方法为止。这个练习可以提高多角度观察景物的能力，让你在街头这种复杂的环境中迅速找到最美的拍摄角度。
- 看到的就是拍到的。大家在用手机拍照时肯定会有这种感觉，在手机镜头中出现的画面和自己看到的不一样，这是很正常的现象。但是当看到一个有趣的场景时，如果拿起手机后再去调整拍摄距离与角度，很有可能会错失拍摄机会。这就需要我们在看到一个场景时，立刻在脑海中形成在手机中拍摄出的效果。这样拿起手机就拍摄，对提高出片率帮助非常大。

如果能在平常拍摄时注意以上3点的练习，那么发现街头有趣的场景就不是难事了，重要的是，你总能看到那些别人看不到的精彩瞬间。

街头摄影的10个技巧

技巧1：利用错视拍摄创意照片

通过拍摄角度的选择，可以让景物相互遮挡，并形成令人产生错觉的透视关系，这就是利用错视拍摄的基本思路。

关键在于要利用好近大远小的透视效果，如在日出时拍摄的手托太阳，或者是推比萨斜塔的照片都是利用这种透视关系实现的创意照片。基于此点，可以在生活中发现更多有意思的错视组合。

拍摄此类照片的重点在于远处的景物一定不能杂乱，否则会干扰观者的视线，影响透视效果的展现。

摄影：童远

摄影：乔晶明

技巧2：利用海报拍摄有趣的场景

街头的海报与行人在一些巧妙的角度会形成相互呼应的效果，这种画面往往会让人感觉很有趣，有的还会引发观者对现实的思考。

如下面这张老人与饮料广告的照片，广告中的人就好像是老人的儿子过年回家给拿饮料一样，老人比较高兴的表情也让观者有一种温馨的感觉。但我们再想一想，如果这时走过的是一位愁眉苦脸的老人呢？会不会觉得这位老人是在思念自己很久未归的儿孙呢？有时画面中的细微差别就会使观者的感觉发生很大的变化。接下来介绍一下这种照片是如何拍摄的。

如果你发现了一个海报与行人相呼应的场景，并且这个场景会"存在一定时间"，只需要找一个合适的角度，用手机拍下就可以了。但往往这类图片拍摄的都是瞬间而过的场景，难道真的需要那么快的思考和反应速度吗？其实不然，有经验的拍摄者在看到一张海报可以配合行人进行拍摄时，就会在一个合适的角度等待一个合适的人出现，当这个人走过的时候，按下快门。也就是说这类照片往往都是"等"出来的，只不过有时迎面正好走来一位很适合这个画面的行人，那么拍摄很快就能完成。但有时为了等一类特定的行人可能需要几个小时，甚至一无所获。

摄影：文强

技巧3：结合背景拍摄引人深思的画面

摄影作为一种表达方式，除了表现美感，更重要的在于是否可以引发观者的思考。

如右面这张照片，通过错视，工厂冒着的浓烟就好像是从行人的头上冒出，而这位行人正好骑着辆摩托车。不禁让观者思考，如此严重的环境污染问题，除了那些工厂，是否和人们不环保的出行方式有关？每天街上来来往往的车辆，是不是就好似一个个"移动工厂"，在污染着人类的生存环境？而这种能够引人深思的画面，会更加耐人寻味

拍摄此类图片，首先需要拍摄者有一定的生活阅历，然后才是对背景与人物之间联系的观察力。只有具有一定的生活阅历，才能让你对现实事物有独立的想法，才能在街头发现这些存在微妙联系的景物时，果断拿起手机进行拍摄。

在找到有一定象征意味的背景后，只要手持相机，等待"合适"的行人走入镜头中，就可以按下拍摄按钮了。

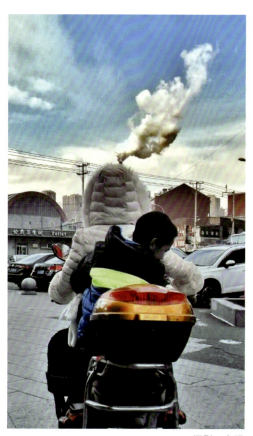

摄影：文强

技巧4：巧妙利用阴影

李白诗云："举杯邀明月，对影成三人"。这是一句画面感极强的诗句，可见古人也知道利用阴影来增加情调。在手机摄影中也是如此。

将阴影作为画面的主体进行拍摄，可以激发观者的想象力，让人们对景物本身进行联想。同时阴影造成的明暗对比也会让照片有一定的美感。

在拍摄以阴影为主体的画面时，测光及对焦点，要选择在阴影所处平面中较亮的部分，这样拍出来的照片，其阴影与其他景物对比明显，并且清晰。

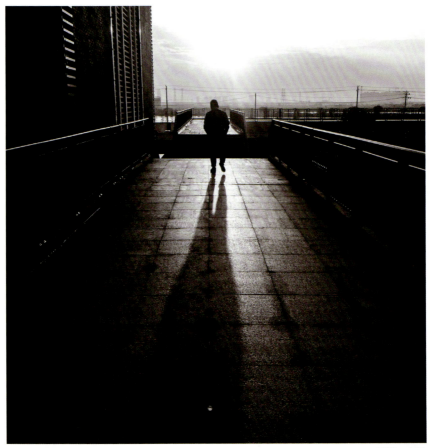

摄影：童远

技巧5:注意发现人与物的呼应

在街头拍摄时,人与物之间的呼应也是一大拍摄方向。例如故宫和颐和园这种皇家园林,有许多神兽的雕像,或者是游乐园的一些有趣的设施,都可以与行人产生某种程度的呼应,从而拍摄一些有趣的照片。

例如下面这张照片,橱窗中的人造模特与行人产生了某种呼应,给观者一种在审阅部队的感觉。

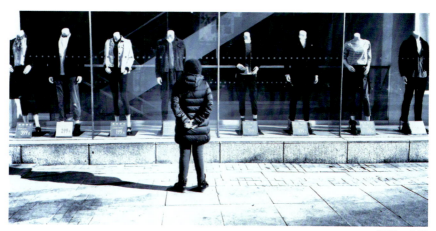

摄影:文强

下面这张照片依旧是通过人与物之间的呼应来表达主题,但主体不是人,而是物,通过以红灯笼这个主体传达过年的大环境,街边的人物则与灯笼产生呼应,表达一种年味。

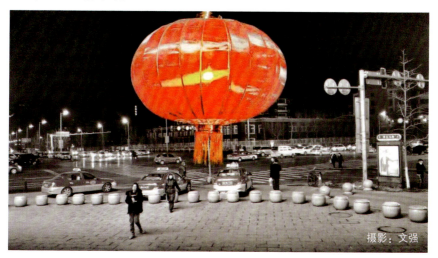

摄影:文强

技巧6：鼓起勇气拍摄正面

正面拍摄是街拍中最具感染力的拍摄角度，因为正面可以将行人的表情完全刻画出来。很多摄友不敢在陌生人正面进行拍摄，但是正面拍摄的心理关是必须要过的。在拍摄时要明确自己不是在偷拍，而是在搞创作。另外切记不要与被摄者有眼神交流，一旦进行了眼神交流，被摄对象就必然会有所防备，而在没有眼神交流的情况下，绝大多数人都不确定你是否在拍他。

这里也建议街拍新手先在附近的景区和公园进行练习。因为这种地方很多人都在拍照，所以拍照动作不会引人注目，而且别人会以为你在拍景色。另外就是手机街拍的隐蔽性非常高，所以各位完全可以放心拍摄。

摄影师：文强

技巧7：发现街头的色彩

在街头不但有形形色色的人群，还有丰富的色彩等待着去发现。像报刊亭、菜市场以及路边的广告，甚至目前为很多人提供方便出行的共享单车，都可以作为街头色彩的主体进行表达。

在拍摄时要注意寻找色彩的对比。例如下面这张照片，通过较高的角度，将菜市场中不同颜色的蔬菜集中至一起进行拍摄，属于典型的利用色彩展现画面美感，加入买菜的顾客则让画面更有灵性。

摄影：文强

技巧8：利用创新视角进行拍摄

利用手机进行街拍的优点在于拍摄视角选择非常多，再加上街头多变的拍摄环境，可以得到很多独特视角的佳作。例如下面这张照片就是创新视角的典型代表。

创造性地将头和帽子作为前景并形成框式构图，突出主体的眼神和面目表情，再配合人物的装束，给人一种古代武侠分别时回眸相望的画面感。

摄影：文强

下面这张照片则只将人物的头部放进画面内，并且还是背面，但却表达了对建筑工人的某种人文情怀。而这些画面效果都是通过独特的视角进行展现的。

摄影：文强

技巧9：利用反光镜拍摄街头景色

汽车的反光镜或者是道路旁的反光镜都可以用来拍摄风景。这也是框式构图法的典型应用。

反光镜本身就是一个"框"，框住的景色会不禁让人产生联想，同时这种构图营造出画中画的意境美，"多回头看看，会有不一样的风景"。

摄影：洛洛

技巧10:注意街头的电线

街头的高压线很容易就可以拍摄出极简风格的照片,而且通常都会使用斜线构图来让画面更动感,当然也可以通过水平线构图表现宁静的美。

如果运气好,正好有几只鸟飞过,通过动静对比令画面更具美感。

摄影:全亚文

Chapter 10
4个手机摄影后期技巧

摄影：田馥颜

手机摄影后期有多重要？

很多使用手机摄影的朋友都不喜欢做后期，觉得不真实。而摄影作为一种表达方式，表达的是个人的情感，通过后期的手段来让画面更好地表达自己的思想并没有任何问题，属于对照片的二次创作。

相反，如果你认为后期可以对照片美感及情感表达有所提高，而不进行后期，这种行为反而是对自己作品的不尊重。

但是也不能因为需要后期而不重视前期。中国有句老话"朽木不可雕也"，如果没有良好的前期作为基础，那么再强大的后期在某些方面也无法弥补，如欠曝和过曝造成的死黑和死白，再如因为对焦问题而造成的画面模糊等。

↑ 后期前

↑ 后期后

以上面两张后期前后的对比图为例，来了解下后期可以为一张照片做哪些改变。

- 构图。当发现一个精彩瞬间时，可能没有充足的时间去考虑构图，这时首先拍下这个场景，然后通过后期进行二次构图。可以看到，在对原始图像进行裁剪后，去掉了背景中的毛巾等杂乱元素，使主体更加突出。
- 影调。由于逆光拍摄，孩子面部曝光不足，并且画面整体呈中低调。但如此天真无邪的笑容明显更适合采用高调摄影来表达，所以，在后期处理中，可以提高高光，减少阴影，让画面呈现中高调。使本来欠曝的主体正常曝光，并且通

过提高高光的方法，将背景的楼房完全过曝，让主体更为突出。画面明亮的影调也适合主体的情感表达。

- 色彩。通过后期还可以对画面色彩进行调整。为了配合孩子的笑容，将画面风格向小清新靠拢。因此，适当降低饱和度，让色彩清淡一些，使高光稍稍带有一点浅黄，烘托温馨的氛围。

通过一系列的后期操作，比较失败的前期照片摇身一变，就成了一张比较出彩的家庭亲子照。经过这组对比，后期对手机摄影的重要性大家应该有所了解了。

这样的例子还有很多，如下面这两组照片。

↑ 后期前

↑ 后期后

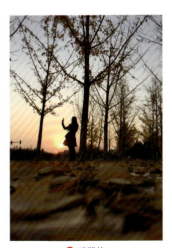
↑ 后期前

↑ 后期后

手机照片后期处理的基本流程是什么？

下面所讲的手机照片后期处理流程，涉及最常见和常用的手法，但并非每幅照片都一定要按照这些流程依次进行调整。当某部分足够满意时，自然就可以跳过某个流程，继续下面的调整。

调整构图

一张图片首先要确定它的构图。目前很多手机后期APP，如Snapseed和VSCO等，不但可以对照片进行裁剪，还可以矫正照片的水平或者垂直方向上的畸变与歪斜等情况。如下面这张照片，通过二次构图及水平方向的调整，再稍稍调整曝光，画面立刻变得简洁与美观。

← 后期前

↓ 后期后

调整曝光

当拍摄的照片曝光不正确的时候，如曝光过度或者欠曝，使用后期软件可以轻松将曝光调整至正常。但这种情况属于前期拍摄时的失误，在这里不主张依赖后期去弥补前期的错误。

曝光问题更多是由于场景明暗反差太大，导致一次拍摄无法同时使亮部和暗部均正常曝光的情况。这时使用后期APP通过对亮部或者暗部局部的曝光调整，使整张照片的曝光正确。

↑ 后期前

↑ 后期后

调整色彩

对于色彩的调整一般包括两种情况。第一种是对于画面整体色调进行调整，可以通过白平衡、高光色调以及阴影色调进行调整。第二种是对画面色彩饱和度进行调整。根据画面表达的情感不同，可以提高或者降低色彩饱和度。需要注意的是，饱和度一定不要过高，否则色彩过于浓重会毁掉一张照片。下图就是典型的通过后期APP将高光部分加红和黄后的效果。

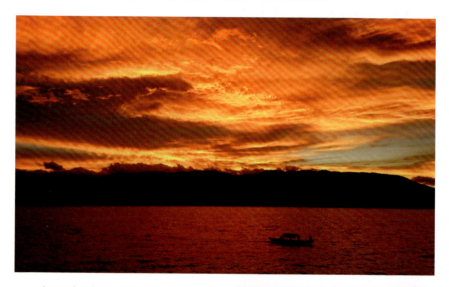

右图则是将照片做消色处理，降低饱和度，降低对比，并让照片色调呈淡淡的黄色。从而让画面给人一种淡雅与舒适的感觉。所以，色彩不是越鲜艳越好，要符合照片想要表达的情感。

摄影：田馥颜

哪几款APP好用?

鉴于APP市场上各种手机后期APP鱼龙混杂,在这里为各位推荐一些比较优秀的后期APP。

基础调整类

基础调整包括照片裁切、对比度、饱和度、高光、阴影以及白平衡等照片基本参数的调整,虽然这些软件还有其他功能,但基础调整的全面性是其突出的亮点。下面是推荐的基础调整类的手机APP。

⬆ Snapseed

⬆ Enlight

⬆ Instagram

滤镜类

滤镜可以说是后期处理的神器,普普通通的照片套上滤镜立马高大上,但建议在使用滤镜后,再对照片的对比度及饱和度等参数进行细微调整。下面推荐的是滤镜功能十分强大的手机APP。

 ↑ Litely
 ↑ FilterGrid
 ↑ MOLDIV

添加文字类

在照片上添加文字是文艺青年的最爱,下面介绍的这几款文字类后期APP都有丰富的字体和版式供各位选择,而且"食色"这款APP是专为吃货准备的字体哦。

 ↑ 黄油相机
 ↑ Studio Design
 ↑ 食色

后期合成类

这类手机APP就相当于手机版的Photoshop,有着非常强大的图片编辑工具,适合有一定PS基础的各位使用。

 ↑ Picsart
 ↑ Pixlr

美颜类

一张照片再加上一个高逼格的边框,效果也许就不一样了,下面这几款软件都有丰富的边框选择。

 ↑ 美人相机
 ↑ 美颜相机

四个手机后期处理技巧教学

技巧1：使用Snapseed找回暗部细节

本书提到过逆光摄影或者在其他明暗反差比较大的场景中拍摄时一定要遵循"宁欠勿过"，也就是宁可欠曝，不可过曝。原因在于欠曝的暗部可以通过后期APP找回细节，而过曝的区域却没有办法通过后期处理弥补。下面给大家演示如何将图1所示这张欠曝的照片找回暗部细节。

↑ 图1

这里使用的后期APP几乎是手机摄影师人手必备的，它就是Snapseed。

↑ Snapseed APP 图标

❶ 下载并打开该软件，软件界面如图2所示。点任意位置，打开要处理的照片，如图3所示。点击屏幕右下角铅笔按钮，进入工具选择界面，如图4所示。

↑图2

↑图3

↑图4

❷ 选择第一项"调整图片"。手指按住图片上下滑动就可以对调整项目进行选择,这里先选择"阴影"选项,如图5所示,找回暗部细节。不先调整"亮度"的原因在于,调整亮度会将画面整体提亮,使原本曝光正常的天空受到影响。先调整阴影,将建筑的暗部细节找回来,再视情况适当提高亮度,这里将阴影数值提高至54,如图6所示。

↑图5

↑图6

❸ 可以看到，在提亮阴影后，暗部细节已经被找了回来，但画面亮度仍有些不足，这时再进行亮度的调整，如图 7 所示。虽然画面亮度有所提高，暗部细节也有一定的表现，但是建筑的亮度仍然不足，这时选择工具界面中的"画笔"工具，单独对建筑进行提亮。为了可以准确涂抹建筑，可以将图片放大，以确保提亮部位的准确性，如图 8 所示。

↑图 7

↑图 8

❹ 亮度及细节调整到位后，再进行色彩调整。首先略微提高整体的饱和度，让色彩更艳丽一些，毕竟蓝天和黄色的落叶是不错的对比色，有利于提升画面美感。依旧选择"调整图片"，然后对饱和度进行调整，如图 9 所示。为了更加突出落叶的黄色，使用"画笔"工具，单独提高落叶的饱和度，如图 10 所示。

↑图 9

↑图 10

❺ 色彩调整完毕，对画面的清晰度进行简单的提高就完成了画面编辑。回到工具选择界面，选择"突出细节"工具，然后对"结构"参数进行提高，可以看到画面清晰度有了明显变化。但该数值一定不要调得太高，尽量在"25"以内，否则画面会出现很多噪点。调整情况如图 11 所示。

❻ 接下来就可以保存出片了。点击界面右上角"保存"按钮，出现如图 12 所示的界面。这里解释一下三种保存方式的含义。

⬆ 图 11

⬆ 图 12

- 保存。选择该模式保存后，原始图片将会被覆盖，但是使用Snapseed打开该更改后的照片，可以将其还原为原始状态。简单来说就是原始照片被覆盖了，但是新的照片可以无损还原为原始照片。
- 保存副本。选择该模式进行保存后，原始照片依然存在，并且新保存的照片同样可以使用Snapseed进行编辑步骤的还原。
- 导出。这种保存模式可以将修改后的照片进行保存，但是无法通过Snapseed进行步骤还原，原始照片也不会被覆盖。

简单来说，如果确定修改后的照片不会再对其编辑方式进行修改，就可以"导出"进行保存。如果以后可能还会更改，按"保存副本"进行保存即可。

❼ 保存之后，可以看到原本一张暗部细节全无的照片不但找回了暗部细节，而且还是一张不错的中低调照片。

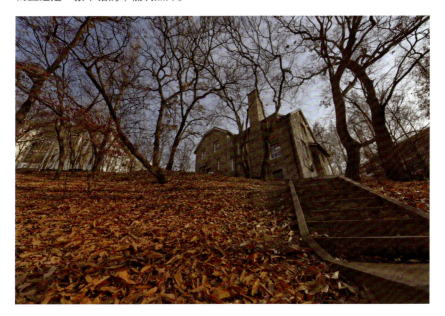

技巧2：利用后期制作双重曝光效果

使用Picsart这款手机APP，可以通过很简单的方法做出Photoshop或者高端单反机才能实现的多重曝光效果。而且任意几张照片都可以进行合成。这里给大家实例演示双重曝光的制作方法。

⬆ Picsart 图标

❶ 该界面下方有一个 ➕，如图13所示。点击该"加号"就可以导入要进行处理的照片。导入照片后如图14所示。

⬆ 图13

❷ 导入第2张或更多照片。既然是双重曝光效果，所以接下来导入第二张照片。在之前的介绍中已经导入了第一张照片。

接下来点击画面下方的添加照片按钮，选取第2张照片。用同样的操作还可以选取第三张以及第四张，最多可以添加十张照片，算上添加的第1张，也就是该软件最多支持11张图片进行合成，非常强大。

❸ 对添加的照片进行编辑。添加完照片后就可以编辑了，先来看一下添加第二张照片后的界面，如图15所示。

可以看到添加进来的照片可以放大、缩小以及旋转，还可以通过底部的控制条调节透明度。通过简单调整照片的角度、大小及透明度就可以做出双重曝光效果，如图16所示。

↑ 图 14

↑ 图 15

↑ 图 16

点击下方的混合按钮，还可以调整混合模式，获得不同的效果。这里选择了"柔光"模式，可以看到照片出现了如图17所示的效果。

但肩带虚影在人物脸上很难看，而且画面右侧的衣服白影也不美观，接下来进入下一步，对画面瑕疵进行修改。

❹ 处理照片瑕疵。对于有瑕疵的地方，使用橡皮擦工具擦掉。具体设置参数如图18所示。

擦除的时候建议把图片放大仔细涂抹，这样才会让照片看起来更细腻。将肩带及衣服的白影擦掉后，点击右上角的图标保存。这样一张双重曝光的人像照就处理好了，如图19所示。

↑ 图 17

↑ 图 18

↑ 图 19

技巧3：使用黄油相机APP给照片添加文字

为照片添加文字是摄友很喜欢的一种美化图片方式，效果很文艺，这里使用的是黄油相机APP。这款软件擅长在图片中添加文字、进行文字的编辑与排版。同时也是图片分享的一个社区，可以对其他人设计的图片点赞、评论与分享，甚至直接套用其文字排版。

↑ 黄油相机 APP 图标

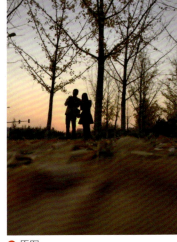

↑ 合成效果图　　　　　　　　↑ 原图

❶ 下载并打开"黄油相机",如图 20 所示。第一次登录需要注册一下,过程不再详述。

❷ 点击首页中右下角的相机图标,如图 21 所示,拍一张照片,或者点击相册,打开需要处理的照片,如图 22 所示。

↑ 图 20

↑ 图 21

↑ 图 22

❸ 基础设置中有白边、画面比、背景色以及旋转,图 23 所示是设置了白边、的 3∶4 画面比和白色背景后的效果,点击右箭头进入下一步。

❹ 在选择滤镜时,可以直接选择预设的滤镜效果,如图 24 所示,也可以点击"调节"进行自定义,如图 25 所示。

↑ 图 23

↑ 图 24

↑ 图 25

❺ "模板"是指文字和排版，可以使用已有的模板，也可以自己创建一个模板。如果要使用模板，就点击"模板"，进入模板编辑，如图26所示，滑动下方的模板或者点击"更多模板"选择一个合适的模板，如图27所示。

↑ 图26　　　　　　　　　　↑ 图27

❻ 模板中的文字及文字的排版会复制到照片中，如图28所示。点击文字进行排版。排版的项目包括字体下载、选择、文字颜色、透明度，文字方向、对齐方式、行距以及字距等，如图29所示。图中使用黑字白背景加阴影的处理方式，图30使用扩大行间距和字间距的处理方式，得到了两种截然不同的排版效果。多多尝试，就可以发现更多好看的文字排版效果。

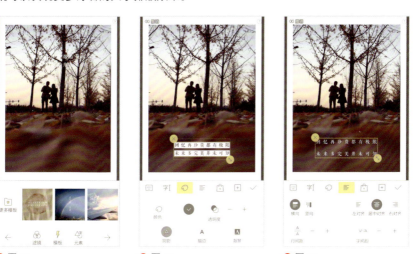

↑ 图28　　　　↑ 图29　　　　↑ 图30

❼ 编辑文字可以点击最左边的小键盘,如图 31 所示,添加文字点击右边"+"号框,如图 32 所示。

↑ 图 31

↑ 图 32

❽ 还有一些元素,可以点击右边购物袋的图标查看,如图 33 和图 34 所示。

↑ 图 33

↑ 图 34

❾ 文字排版完成，如图 35 所示，点击右箭头进入下一步添加元素，如图 36 所示。元素包括话框、文字以及图形，这里添加了一个图形，如图 37 所示，并增加透明度，如图 38 所示。

↑ 图 35

↑ 图 36

↑ 图 37

↑ 图 38

⑩ 图片处理完成，点击右箭头进入下一步，如图 39 所示，发布并分享，如图 40 所示。

↑ 图 39

↑ 图 40

⑪ 黄油相机不仅是照片处理软件，同时也是图片分享的一个社区，如图 41 所示，可以分享自己的作品或者欣赏其他人的作品，进行评论和套用等，如图 42 所示。

↑ 图 41

↑ 图 42

技巧4：小小星球特效

目前很多后期APP都可以做小小星球特效，但这里介绍的容我相机功能很强大。

↑ 容我相机 APP 图标

❶ 下载并打软件，界面如图43所示。首先点开主界面左上角的设置，如图44所示。可以看到里面吸引人的功能，一个是摇动手机就可以随机出现图片制作效果，另外一个是A-B的变形效果。这里建议把"显示A-B变形效果预设选择界面"关闭，因为这个功能没什么用。

↑ 图 43

↑ 图 44

❷ 接下来点击左下方的图片库，选取手机中保存的图片进行编辑，也可以点相机，拍一张进行编辑。

先选取一张照片，如图45所示。载入之后，小小星球效果就做好了，如图46所示。

↑ 图 46

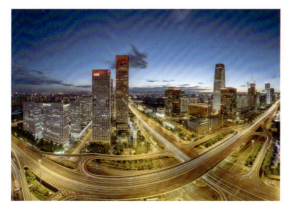

← 图 45

这款软件远不止如此,下面介绍一下它真正的强大之处。

❸ 这款软件强大之处在于 A—B 两点的设定。将一张照片在 A 点编辑一种效果,然后在 B 点再编辑一种效果,也就是一张照片编辑两个不同的效果。该软件会自动生成一段 A 点照片逐渐变化成 B 点照片的视频。而且在这段视频中的任意一个画面,都可以作为编辑后的图片存储下来。

开启 A—B 编辑后,在图片下端有 A 到 B 的滚动条,如图 47 所示。

↑ 图 47

❹ 下面对A点照片效果进行编辑。滑动下方的滚动条可以获得不同的效果,如果不想对一个个滚动条进行调整,可以摇一摇手机,这样就会出现一个随机效果,有时随机效果反而会激发你的灵感。多种A点随机效果如图48所示。

↑ 图 48

❺ 在 A 点效果编辑后，点击滚动条的 B 点，进行 B 点的编辑，效果如图 49 所示。

❻ 在 A 点和 B 点的效果都制作好后，就可以存储图像了。点击画面右上角的图标进入下图页面，如图 50 所示。

↑ 图 49

↑ 图 50

如果想对哪张照片进行保存，进行相对应的选择即可。这里选择保存 A 点的效果图，进入图 51 所示的页面。

点击下方的灰色按钮，进行页面保存并分享图片，如图 52 所示。

↑ 图 51

↑ 图 52

如果手机空间够大就保存为4K吧，存下来的照片质量会更高。经过以上一系列的操作，A点的效果图就制作并保存下来了，B点的效果图保存方法也是如此。如果想保存A—B之间变化过程的图片，如图53所示。

拖动A和B之间的"滑块"到任意位置就可以看到该位置的画面，如果想保存就按照上面介绍过的步骤依次点击右上角的三角和"当前显示的图片"即可。可以保存A—B两点间任意图片是这款软件最强大的地方。

大家也可以充分发挥自己的想象力，制作出更有创意的画面。因为"容我相机"这个APP绝对不局限于对城市风光的创意处理，如下图中的水滴照片，经过处理后同样具有较强的艺术美感。

⬆ 图53

⬆ 原图

⬆ 处理后